尋寶記

岂夢光油畫精選

風之寄　編著

人的一生，
如同一部尋寶記。
每個階段，
都有不同的追尋。

有形的汽車、洋房、金錢，
無形的親情、愛情、友情。

到底有沒有寶藏，
最終又尋到了什麼？

別人怎麼想無所謂，
但自己得最明白。

相信生命中充滿寶藏，
於是夢想有了方向。

語：風之寄

CONTENTS

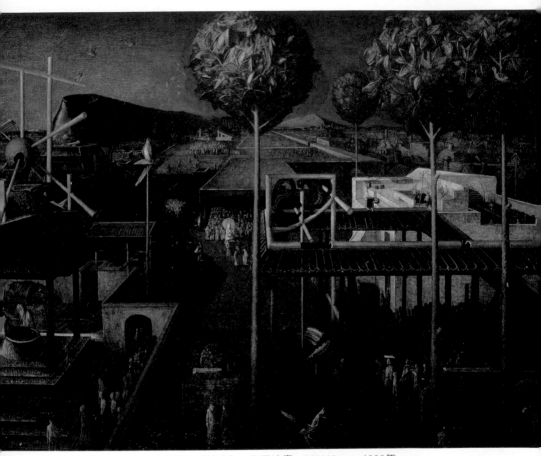

豈夢光，《境界》，布面油畫，89*116cm，1993年

第一章　境界

「大隱隱於市」，作為畫家，我更願意亂中求靜。

我是一個愛思考的人，所以，人們願意將我算作是想像類畫家。

我不反對，因為我大部分時間都在想像之中，很少動筆。

終歸我還是做畫家，

大部分時間想像，小部分時間畫畫，餘下時間思考。

語：豈夢光

岂夢光，《阿房宮》，布面油畫，81*170cm，1994年

1 阿房宮

「日本原子核研究中心」（簡稱為日核中心），這個掌控日本最尖端最神秘的機構。它位於東京，而我現在就身處其中。

眼前是一台具備核子分裂透視功能的機器（姑且稱它做透視儀好了），據說可以揭開畫作底層的秘密；許多古典名畫，清除表層之後，大師的真跡就會呈現出來。

現在放在透視儀下面的是一張中國「東方想像」重要畫家豈夢光的代表作品《火‧阿房宮》，畫面上壯麗的阿房宮正陷入一片熊熊的火海之中。

這張畫之所以躺在這裡，因為它的表層底下，還隱含另一張畫《阿房宮》——一張沒被火燒前巍峨阿房宮的原貌；我們希望借由「日核中心」尖端的分離技術，把底部這張畫，完整地分裂出來。

最早發現這張畫的奧秘是在一本《第二屆中國油畫展作品集一九四四》大型畫冊上。[1]

「夢光兄嗎？」

當我看到這張雄偉的阿房宮作品時，忍不住興奮的掛上電話：

「我看到另一幅《阿房宮》作品，還沒被燒前的，畫還在嗎？」

「在啊！」他停頓了一下，以一付逗樂的語調笑著說：

「就在那張《火・阿房宮》的底下！！」

我聽了無言以對。

上網查詢到了日核中心的分離技術，二話不說立即動身，將畫隨行空運。

─ 參閱《第二屆中國油畫作品集一九九四年》，廣西美術出版社。

豈夢光，《禹門渡》，布面油畫，89*116cm，1993年

2 禹門渡

豈夢光，中國當代想像繪畫的代表性人物。一個善於將幻想和現實形象熔於一爐的藝術家，他的本領是誰也不能在他的畫前有「一目了然」的感覺。[2]

夢光的作品一貫以敘述宏大的古典寓言場景而著稱。作品中謎一般的構思、圖式和主題，常常令批評家們莫衷一是。[3]

認識夢光是在一場國際藝術品慈善拍賣會上，那是在香港為失學兒童舉辦的首屆中國當代藝術品拍賣。那場拍賣會邀請了許多國內外富豪級的買家。

拍賣圖錄中有一件作品《禹門渡》[4]，特別引起我的注意。那是一張描繪中國古代水戰場景的油畫。《禹門》也稱《龍門》，相傳是夏禹所掘，因而得名。介於山西與陝西之間，兩岸峭壁聳立，河水湍急，自古有《魚躍龍門》之說，指的就是這裡。

2 引敘水天中〈幻想與真實〉，《美術文獻》想像性繪畫專輯第二輯，一九九六年。

3 引敘蘇旅的評論〈豈夢光〉專輯畫冊，《中國現代藝術品評叢書》，廣西美術出版社，二〇〇七年三月。

4 參考香港《蘇富比一九九五年秋季拍賣圖錄》，一九九五年十月。

這張畫取名《禹門渡》，將這個黃河最著名的天險要塞，運用非凡的想像力，以古典的技法，一遍又一遍的罩染，讓畫面呈現出宏大、神秘卻又十分精緻的效果。

「這張畫很好。」我忍不住對身旁的男子說。

「怎麼個好法？」那男子搔著頭，一付虛心受教的模樣。

我這才仔細觀察身邊這位男子，留著一頭長髮，卻修整得十分乾淨，一身寬鬆的襯衫，配合一條作舊的牛仔褲。鞋子上有些許的油彩，還有一雙靈巧的手，一看就是搞藝術的人。

「出人意料的奇思狂想，超時空的畫面組合，用寫實的手法製造一種超現實的怪誕、夢幻的場景。這幅畫很到位。」我也直率地表達對作品的看法。

對於中國當代藝術，長期關注的我，自有一套賞畫的視角。

「謝謝。」長髮男子客氣的道謝說

「不客氣。」我認為是謝謝我對這幅畫的評論，繼續說：「就是有點可惜……」

<hr />

5

引敘自陶詠白〈油畫領地的「新社區」〉——保定的七條漢子和一名女將〉，《江蘇畫刊》，一九九八年八月。

「又怎麼了？」男子瞪大了眼睛，好奇地偏過頭來。

這時，拍賣官落槌，宣佈那件《禹門渡》拍賣成交。

「恭喜得標，麻煩您將牌子高舉一下。」拍賣官在台上，對著一位中束服飾打扮、滿臉腮鬍的阿拉伯人說。

「這幅畫流入國外買家手裡，很難再看得到了。」我不禁惋惜地說：「瞧，買家說不定是哪個阿拉伯國家的親王呢？」

男子也朝那位阿拉伯買家看了一眼，點了點頭似乎表示認同。

「這幅畫就此落入豪門家族的收藏堆中，從此不見天日。」我做了個總結後，低聲反問：「你是搞藝術的？」

「是的。」男子低聲回答：「我叫豈夢光，那幅畫是我畫的。你剛剛說的很對，我很少出席拍賣會，這次受到主辦單位邀請，也想來多看一眼這件作品，當做最後的告別。」

「哇。失禮了。剛剛胡說八道別在意呀！」我慶幸剛剛講的話還是褒義多。

「您客氣了，評論很中肯。」畫家客套一句。

難得巧遇喜歡的畫家，我忍不住問：「你還有系列的畫作嗎？」

「有。」畫家坦率地回答：「還有一張正在中國美術館展出。」

「什麼題材？」

「阿房宮。」他頓了一下，補充說：「正確完整地說應該是《火燒阿房宮》，這是那張作品的圖片。」畫家從手機調出作品的照片來。

「一個傳說中的歷史遺跡，加以荒謬的幻覺的組合，陳述著東方化的生命觀問題。」[6]我看了作品

6 參考馬欽忠〈論豈夢光的繪畫特點和文化理念〉，《藝術家》叢書　雕塑藝術專輯，一九九九年第一集。

圖片隨口說。

「我不喜歡畫夢境，也不是歷史畫家，我的感受直接來源於現實。我是指我的作品主題的原型是現實的，內涵指向是現實的。」畫家申述他的創作態度。[7]

「這幅畫我很喜歡，能割愛嗎？」看到好作品很激動，我冒然地問。

「好呀。」畫家爽快地答應，並補上一句：

「你懂畫。」

7 參考〈豈夢光與水天中答問錄〉，《美術文獻》一九九六年第二輯。

豈夢光，《阿房宮》，布面油畫，81*170cm，1996年

3 火・阿房宮

阿房宮，相傳是秦始皇消滅六國，一統天下之後，動用七十多萬民工，開始修建的華麗宮殿，時間約在西元前二一二年前後。

根據史書的記載，阿房宮的規模龐大，從驪山的北面蓋起，向西延伸，一直到咸陽，這其中還引渭水與樊川兩條河流進入宮牆。類似現在的成片社區開發，阿房宮建築群，幾乎是五步起一座高樓，十步建一處亭閣，中間就用長廊來銜接，隨著地形起伏，曲折迂迴，千百座的樓臺宮闕到處林立，巍峨聳立，氣象萬千。

當時被滅亡的諸侯王室，他們的妻妾兒女們被納入後宮，成為嬪妃宮女。美麗的嬪妃們白天唱歌、夜裡彈琴，千嬌百媚，悽楚動人。[8]

而各國的奇珍異寶，更不斷地從四方被搜刮，大量地被進貢進來。

[8] 參考百度的知道 網址：http://zhidao.baidu.com/question/96795658.html。

然而這個傳說中的夢幻宮殿，後來卻被一把火燒掉了。當時項羽起兵攻入咸陽，下令放火燒城，這把火足足燒了三個月，才把阿房宮化為灰燼。

這幅《火·阿房宮》，屬於歷史的題材，不僅有水景，還有熊熊燃燒的宏偉火景。畫中的世界體現著所謂「人工的真實」，即人造世界的荒謬關係；不合情理的結構竟然能夠十分自然地相安相得，並且共同沉浸於濃重的歷史落照之中。[9]

認識豈夢光之後，知道這位畫家作畫很慢，他的畫要求到位、充分！！除了畫面十分繁複之外，還得一遍又一遍地罩染。這麼挑剔的人，偏偏又喜歡改畫。完稿之後，只要看不順眼，就忍不住的改，時常原樣不見了，被改成全新的另一張畫。

正因為如此，我現在置身於「日核中心」，竟然荒謬地幻想著：

「能否成功地分離出《阿房宮》及《火·阿房宮》兩張畫來。」

「我們只能給你一張畫」，日核中心的皮博士突然現身說：「你可以選擇底層的那張；目前要完整分裂成兩張畫，很抱歉！技術達不到！！」

9 參考〈豈夢光與水天中答問錄〉，《美術文獻》一九九六年第二輯。

他的表情很堅決，好像在做最後的宣判。

或許阿房宮註定要被燒毀的，這是它千年以來無法逃脫的宿命，縱使在畫布上。

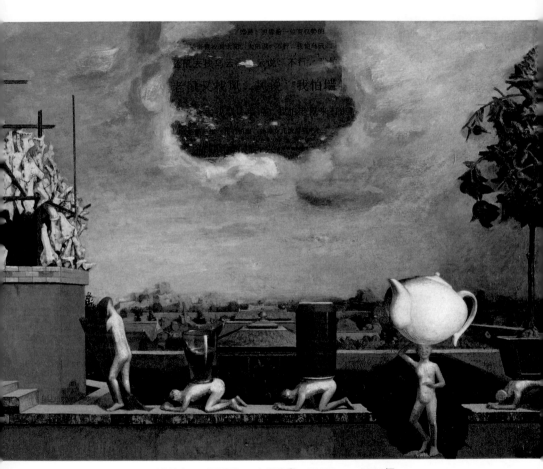

豈夢光，《碩鼠》，木板油畫，50*60cm，2000年

4

碩鼠

歸來，與畫家夢光見面時，再談起《阿房宮》。

「那張畫暫時分裂不了，但請告訴我，作品中還有哪件是畫中有畫的？」

他沉默半晌，詭譎一笑說：

「那幅《想像中的地主庭院》底下是曉燕的一張舊畫！！」

徐曉燕，當代女畫家，夢光的夫人，中國油畫年展的金獎得主，在藝術圈的名氣不在夢光之下。

同為畫家，卻有一項過人的本領，那就是只要看過的，就畫得出來，一雙過目不忘的眼睛如同照相機的快門，《喀嚓》、《喀嚓》快速拍下眼前景象，隨後就能十分傳神的描繪出來。

曉燕畫價並不便宜，特別在中國當代藝術市場蓬勃發展之後，更是價格不菲。

10 徐曉燕曾獲得一九九五年〈第三屆中國油畫年展〉金獎。

「以曉燕的畫作為底層」[ii]我無法想像，忍不住驚呼：「天啊！怎會這樣？」

「沒辦法，那年頭，生活拮据，畫布只得充分利用。」畫家聳聳肩、苦笑地答。

當下我心裡禱告：「日核中心，加油！」

就在這時，畫家大叫一聲說：「這畫不對！」

「哪兒不對？」我聽了緊張地問。

「你看，畫布是新的，我的簽名是複印上去的。」畫家皺著眉頭，分析說。

「天呀！也就是說，原畫真的被分離了。」我聽了驚訝萬分，難以置信。

[ii] 根據豈夢光的透露，作品〈想像中的地主場院〉底層確實隱藏著一幅徐曉燕的舊作。

「可是底層的畫卻不見了。」畫家說。

我又去電給日核中心⋯⋯

「怎麼可以這樣？」我氣憤地連忙打電話給皮博士，對方卻是關機。

「什麼？」

掛上電話，我語帶顫抖的宣佈：

「皮博士的工作室爆炸了，他人也失蹤了。」

大家聽了不勝唏噓，內心浮現一股不祥的預感。

就在這時，手機鈴聲突然響起⋯

「我是Peter博士的女兒⋯⋯」對方說。

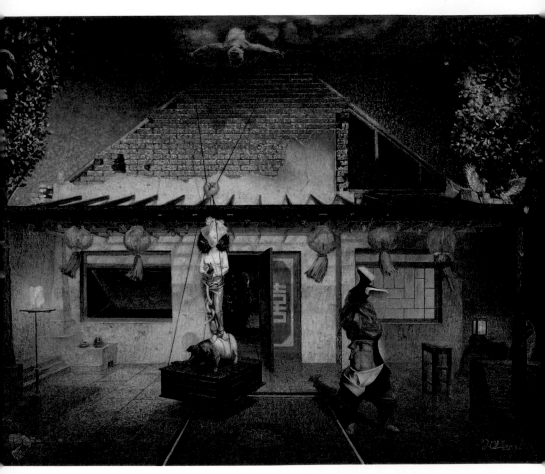

豈夢光，《新娘從天而降》，布面油畫，89*116cm，1998年

5 新娘從天而降

「我是Peter博士的女兒，Mary。」

「Peter博士？哦，是皮博士。」這才想起皮博士是我給人家冠上的方便稱呼。

當皮博士的女兒出現的時候，我的眼睛為之一亮，標準的東洋美女。有頭烏黑的長髮，有張精緻五官的臉蛋，一雙高跟鞋讓身材顯得高挑，只是皮膚太白了，特別是美麗的臉龐沒有一絲血色。這位帶有華裔血緣的美女，擁有博士的頭銜，讀的卻是藝術學，精通藝術品鑑賞與美術史論。

「爹地與您見面後就出事了，日核中心只給了我這張《阿房宮》的檔案照片。」

Mary說著，就把圖片攤在桌上，他下意識的捂住胸口，似乎想要掩飾內心的激動。

是「阿房宮」，一座還沒起火燃燒的雄偉宮殿。

夢光在一旁看了，忍不住說：「這很像底層的那張畫。」

「你當年如何畫出阿房宮的？」Mary好奇地問。

「我，剛開始……」畫家停頓了一下，話題一轉簡單回答說：

「我心中有個意念，就試著把它畫出來。」

「難道沒有參考其它的資料或圖片嗎？」Mary進一步問。

「阿房宮在歷史上留下的記載都是屬於文字性的，真正的圖像並不多。」

畫家進一步回答：「我的確有參考一些資料，但最後呈現的，就是我心目中《阿房宮》應有的樣貌。」

Mary卻說：「柏拉圖曾經說過：木匠造出一張床，是因為心理有那張床的認知，而畫家只能按木匠造出來的那張床進行描繪。」

這段話是柏拉圖解釋藝術最著名的「模仿說」理論。現場都是搞藝術的，很清楚Mary說話的含義，只是不清楚為什麼她要這麼說。

「你的話中有話呀？」好脾氣的畫家苦笑了一下。

儘管對眼前這位美女印象不錯，但是我覺得女孩講話動機不單純，於是直率地問：「你憑什麼這樣說？」

「我當然有憑據才敢這麼說。」Mary邊說，邊從皮包拿出資料夾：

「這是我從日本國家圖書館的檔案室找到的。」

現在攤開在大家眼前的是一張模糊的圖檔影本。

「這是古中國傳說中《阿房宮》的素描稿。」

Mary解釋說：「跟你描繪的《阿房宮》原貌是否很相似？」

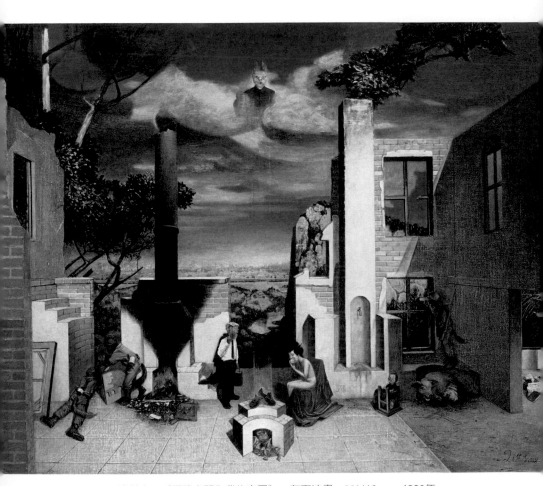

豈夢光，《侵略者闖入我的家園》，布面油畫，89*116cm，1998年

6 侵略者闖入我的家園

「模仿說」是西方很重要的美學理論，最早由古希臘的哲學家們所提出。比如創立原子唯物論的德謨克利特認為：人模仿蜘蛛網，學會如何織布與縫補，模仿鳥鳴而學會唱歌。柏拉圖則進一步用「床」來闡敘他的理論，認為真正關於「床」的概念，是由神所創造的；而木匠則是揣摩神對「床」的概念，來打造一張床；而畫家只是依照木匠所造的床，來進行描繪。[12]

Mary引述柏拉圖這段話的主要意圖，是在暗示畫家並沒有說實話，認為當初的創作不會憑空而來，應該有所參照。

夢光欲言又止，卻沒有立即再回應，以沉默代替辯解。

「中國宮殿大致就是這麼一個模樣。」我忍不住代替朋友抗辯說。

「我無意去探討畫作的原創性，何況這件作品後來已經完全地脫離原貌。」Mary這時面露憂戚之

12 參考朱光潛，《西方美學史》，中國長安出版社，二○○七年五月，頁一三。

情，語調憂傷地說：

「我擔心的是，爹地現在可能有生命的危險。」

「你怎麼會有這種想法？」我好奇地問。

當時的景象：「連冰箱與垃圾筒也都清空了。」

「工作室爆炸之後，我趕到爹地的住所，他的電腦、筆電、書籍、資料全部不見了。」Mary回憶

「會不會你父親，根本不住在那裡。」我表示懷疑。

「我問過每天前來幫忙家務的阿姨，她前一天還去過，那些東西都在。」

Mary進一步說明。

「我懷疑爹地被綁架了。」Mary做出推斷。想到激動處，她又用手捂住胸口

「你人不舒服？」我看她呼吸有點急促。

「不礙事，這幾天又急又趕，身子有點吃不消。」Mary深深地吸了一口氣。

「你們最後一次聯絡是什麼時候？」我看她緩過勁來才又問。

「就在他失蹤的前一天。」Mary充滿感情地說：「與爹地每週都會通電話。」

「他沒什麼異狀？」我再問。

「沒有。」Mary回答之後，跌入沉思。

屋子一時間靜的出奇，畫家似乎也有心事，我則仔細回想Mary的談話……

「難道這一切真的與《阿房宮》有關？還是純屬巧合？」

「從工作室的爆炸到住家一切資料全部被清空，可見對方不想錯過，或者讓人找出任何的蛛絲馬跡。」我做出推論。

Mary突然抬起頭來，目光炯炯地說：「爹地可能有個存放資料的密室。」

我和畫家幾乎不約而同的問：「在哪裡？」

「在雲端。」Mary答。

豈夢光，《時間之城》，布面油畫，89*116cm，1996年

7 時間之城

雲端，是網路時代的概念，泛指互聯網。

雲端密室就是將資料儲存在互聯網上，只要事前設立好帳戶，隨時隨地連接上網，輸入密碼，就可以進入雲端密室檢閱資料。

支援雲端技術背後的是一組超級電腦，具有超大的容量，便利的軟體。現在使用者不管用手機、電腦、電視、電子書……，任何可以連接上網的工具，就可以應用雲端提供的各項功能。資料的儲存就是其中的一項。

「那天的雲彩特別的美，我挽著爹地散步，夕陽西下，彩霞滿天，十分美麗。」Mary帶著幸福的回憶著。

這位華裔美女，一口標準的中文，遣詞用字，簡單明白。仔細觀察她說話的神態，口齒清晰、條理分明，舉手投足，散發一份迷人的自信。眾人專注地聽著。

「女兒啊！雲端有我們美麗的未來，我一生的資料，全都在雲端上。」Mary緩緩的重複皮博士的話。

「雲端？怎麼上去？」夢光直率地問。

「雲端是個概念，簡單地說，就是把資料上傳儲藏在網路上。」Mary一面回答，一面開始操作：

「雲端密室，必須事前在互聯網上設立好帳戶，未來只要連接上網，輸入密碼，就可以進入雲端密室檢閱資料。」

他試著用皮博士的郵箱當作帳戶名稱，進入博士在雲端的資料室。

透過iphone，Mary連接上網。

「密碼是什麼？」

Mary開始輸入各種可能的文字及數位：「不是人名、不是生日、不是住址或車牌號碼、也不是紀念日……」

Mary一口氣輸入幾十種可能的密碼，都無法進入。

「怎麼辦？」

Mary有點洩氣：「沒有密碼進不去。」

畫家夢光突發奇想地說：

「你輸入阿房宮的英文拼音看看。」

Mary馬上打入：「afanggong」。

還是不行，無法進入。

在中國文字發音上，阿房宮的阿，正確讀音應該是e。

我靈光一閃，突然說：「試著打efanggong看看，開頭字母是e。」

神奇的事情發生了，竟然可以順利進入。

「行了。」Mary很興奮地叫出聲來。

電腦螢幕顯現大批的檔案，都是皮博士工作上的研究記錄，只有一個檔案用中文寫著：「族譜」

「族譜，Family Tree。」

Mary一面點選進入，一面嘀咕：

「爹地為什麼這個資料夾刻意用中文來命名？」

「你的祖先可以溯源到秦代」我看著族譜最上端是「李冰」。

Mary看著螢幕，一個字一個字的讀著：「李冰與子二郎，整建都江堰，修阿房宮……。」

「原來皮博士姓李。」我恍然大悟地說。

「爹地的英文名字叫Peter，不姓皮。」Mary瞪了我一眼，沒好氣地說。

「你祖先曾修建阿房宮，有意思。」我轉了個話題，淡化尷尬。

這時，畫家夢光突然開口：「李師傅也可能是李冰的後代。」

「誰是李師傅？」我脫口問道。

「當初委託我描繪阿房宮的人。」畫家答。

豈夢光，《雨‧山海關》，布面油畫，89*116cm，1994年

8 雨·山海關

「當年我與曉燕結婚後，在保定當美術教師，生活很清苦。」

夢光回憶說：「那時買畫的人不多，拿東西來換畫的倒不少。家裡的冰箱、電視全是用畫換來的。」

「李師傅是同住一個院子的老鄰居。曾經被下放到北大荒，俗話說：『出山海關』，就叫『闖關東』，也被稱為『充軍』。文革那幾年，李師傅被充軍到北大荒務農。原本他是從日本歸來的建築設計師，文革回來後，被分配到工廠當工人。有一天他拿了圖稿上門，要我們重畫，但畫還沒完成，他人突然出國了，畫一直沒來取，從此失去了音訊，已經很多年了。」夢光停頓了一下，看大家聽得很投入就繼續說：

「雖然阿房宮剛開始有個圖稿參照，但我想歷史上提到的都是火燒阿房宮，不自覺就在畫布上生把火，把它燒了，因此有了後來這件《火·阿房宮》作品。」

「李師傅有沒有子女？」Mary突然開口問。

「李師傅曾經提到：年輕時在國外談過一段戀愛，後來響應政府的愛國學人歸國政策，毅然就隻

身回國了，終身未娶。」畫家談起這位老鄰居如數家珍：「他是個老好人，可惜生不逢時。」

「李師傅沒留下什麼東西嗎？」Mary似乎不想放過任何蛛絲馬跡地問。

「他好像是富家子弟，文革之後，李師傅說自己能活下來就算幸運了，一切都是身外之物，看開了，也不爭了。除了……」畫家沒有立即說下去。

「除了什麼？」反而我按捺不住的問。

「那天他突然上門，掏出了兩張圖稿，紙張破舊不堪，有些部分已經模糊了，他希望趁著還有記憶，要我們把它重繪下來。」畫家說完，鬆了一口氣，好像卸下心上一塊石頭。

「有兩張？」我好奇心又來了：「另外一張呢？」

「另外一張是曉燕畫的。」夢光回答。

「現在那張畫呢？」我迫不及待地問。

「上回跟你說過了嘛。」畫家苦笑了一下，自我調侃地說：

「當年物質缺乏，畫布得充分應用，就在那張畫上，我又再畫了《想像中的地主場院》。」

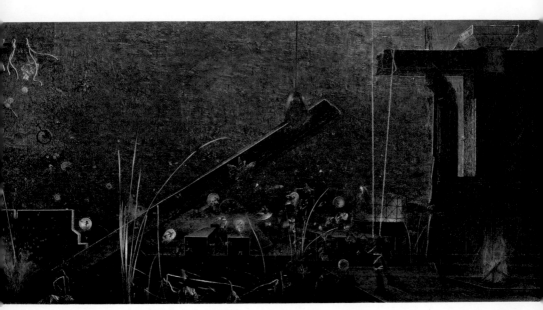

豈夢光，《辰·圓明園》，布面油畫，81*170cm，1996年

9 辰・圓明園

「原來的圖稿還找得到嗎？」Mary接著問。

「搬了幾次家，可能不在了。」畫家說：

「得回老家仔細再找看看。」

「曉燕那件作品，畫的是什麼？」Mary追根究底的問。

「你聽過《推背圖》嗎？」畫家沒有直接回答問題，反問說。

常年居住海外Mary搖搖頭。

夢光看了著我：「我們還是請教授來說明一下比較周全。」

談神話傳奇，是我專精的領域，我也不推讓：

「推背圖是中國古代一部預言的奇書，全書有六十張圖稿，相傳是唐朝李淳風所繪。二千年來被歷代君王列為禁書，因為他所預測的事情神準。」

Mary一雙眼睛目不轉睛的盯著我，聽得十分投入，這引發我的興致，更加深入的談下去：

「推背圖完成於唐朝，李淳風當時推算上癮，一發不可收拾，竟推算到唐代以後兩千年的中國國運，直到同事袁天罡推他的背說：天機不可再洩漏。他才歇筆，這也是這本書叫推背圖的由來。全書以圖示意，並配有四句文字籤詩，作為解圖說明。後來武則天當政、清兵入關、英法聯軍火燒圓明園、日本戰敗，都被準確料中，預言還持續進行中。」

夢光接著說：

「曉燕畫的那張圖稿類似《推背圖》，有隱喻的功能，畫的是街景圖的一角。這是李師傅當時告訴我們的。」

「哪裡的街景？」我聽了半信半疑。

「西安。」夢光簡潔有力地回答。

「這不就是阿房宮所在的城市嗎？」我馬上聯想，感到訝異。

「我也問過李師傅，畫這兩幅畫有什麼特別的用意嗎？」畫家不等我們再詢問，自顧自地說下去：

「他只說這是祖傳下來的，不管遇到任何情況，都要傳承下去。他沒有子女可以交接，只能把它重新繪製下來，等待有緣人。」

「等待有緣人？」我不禁重複最後一句話，但仔細推敲其中還是有問題：「阿房宮建造年代是秦朝，推背圖卻是後來的唐朝，這期間相差將近九百年，不對呀！難道自古以來習慣以圖來埋藏秘密？」我內心充滿疑惑。

「對了，那幅《想像中的地主場院》在哪裡？」Mary問道。

畫家沒有答話，又朝我看了一眼。

「本來是在我這裡……」我回答。

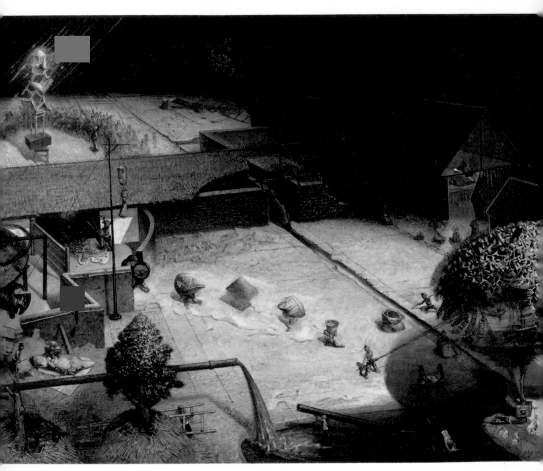

豈夢光，《想像中的地主場院》，布面油畫，89*116cm，1998年

10 想像中的地主場院

「《想像中的地主場院》，現在正在拍賣會上。」我說。

藝術收藏是業餘愛好，假日看畫展、逛拍賣會，是我主要的休閒活動。遇到喜歡的作品，只有手頭寬裕，就會購買一件。我的興趣集中在當代藝術家的作品，因為創作觀念新穎、技法成熟，又往往能與畫家交上朋友。

藝術品拍賣，這幾年隨著經濟成長而快速發展。藝術品只要進入拍賣市場，同時被兩個以上的藏家相中，幾度競拍之後，價位就會飆升上來。因此藝術品投資漸漸成為現代人的理財工具之一，越來越受矚目。

我由於經常在拍賣會出入，跟主事人員很快地就熟悉起來。由於手頭也有些藏品，因此只要價格合適，也會委託拍賣。

在拍賣會上，我既是個買家，也是個賣家。

「教授，你手頭上是否有豈夢光的作品？」拍賣公司的黃老總來電詢問。

「我喜歡他的作品，收藏了幾件。」我坦言。

「有件《想像中的地主場院》在你那裡嗎？」對方問。

「是在我這裡。」我回答。

「有國外買家在諮詢，對這件作品感興趣。」黃老總在電話勸說：「如果願意割愛，我可以抬高估價。」

我心理明白：藝術品投資的好處是，只要買對作品，往往有倍數的漲幅；但是藝術品投資的缺點是變現不容易。現在既然有買家找上門來，不僅作品參拍不會流標，而且很容易能夠賣上好價錢。

「《想像中的地主場院》這件作品，已經參加今年春季的國際藝術品拍賣會。」我朗聲告訴大家。

「什麼時候拍賣？」Mary接著問。

「晚上。」我這才想起，原本計畫要去參加拍賣會的。

「來得及撤拍嗎？」畫家問。

「我聯絡看看」，說著立即打電話給拍賣公司老總，經過一番懇談，結束電話後我說：「已經口頭向拍賣公司要求撤拍了，現在我們趕過去拍賣會現場辦理相關手續。」

「大家一起搭我的車吧。」畫家說：「方便拉畫。」

畫家有輛吉普，車頂有個特殊的裝置，可以輕易地裝載幾張畫作。

一行人到達會場，拍賣會即將開始。

會場是在一家五星級酒店的會議廳，全部的拍品就在廳外的空間展覽著。

「我們先看一下畫作。」我引領大家很快地來到拍品前面。

「在歷史語境和日常生活語境中去呈示畫家的人生觀和生存論。這張畫從標題提示來說，展示的是一場矛盾與鬥爭，但畫家說的完全是各種矛盾的行為是實際存在的，但他們各自相安無事地尋找著各自的生活空間。」[13] 美術史論博士Mary看了作品，以專業的口吻做出評論說：「這張畫很有超現實主義的精神。」

「但是我關心的還是現實的問題，我不喜歡虛無的、怪誕的作品，我喜歡真實。」畫家為他的創

13 引述自馬欽忠《論宣夢光的繪畫特點和文化理念》，一九九九年。

作動機提出補充。[14]

「夢光的畫像是帶領朋友登高『俯瞰』。而朋友們看到的卻是一些朦朧而神秘的故事，這裡頭有許多熟悉的場景，卻融合許多現實意想不到的情節，一幅畫裡有太多的故事想要訴說。」[15]我也加入評論。說完催促大家：「走吧，我們進去拍場去看看。」

拍賣官在臺上全神貫注地喊價，競拍的人此起彼落的舉著手，而價格就在喊價中迅速飆升。

終於輪到《想像中的地主場院》作品的拍賣，拍賣官宣佈：

「這件作品，委託人臨時要求撤拍。」。

全場發出一陣譁然，但拍賣官很快掌握會場，宣佈繼續下一個拍品的喊價。

「你們坐一下。我去辦手續，看看能否把畫提走。」

我隨後離場。

好一陣子我才回來，低聲對他們說：

14 參考《水天中、豈夢光問答錄》，一九九六年七月。
15 引敘自水天中《保定的八個畫家》，世界華人藝術出版社，一九九八年六月。

「走吧。手續辦好了，多虧老總幫忙才能及時撤拍，但還是付了一大筆費用，那幅畫今天就可以取走。」

隨即一行人離開拍賣會場，《想像中的地下場院》那幅畫隨車返回。

車才開走，我接到拍賣會黃老總的電話：

「有人出十倍底價的價格，你賣嗎？」

「不賣了，先不賣了。」

我連連向黃老總道謝說：「想賣時，第一個通知你。」

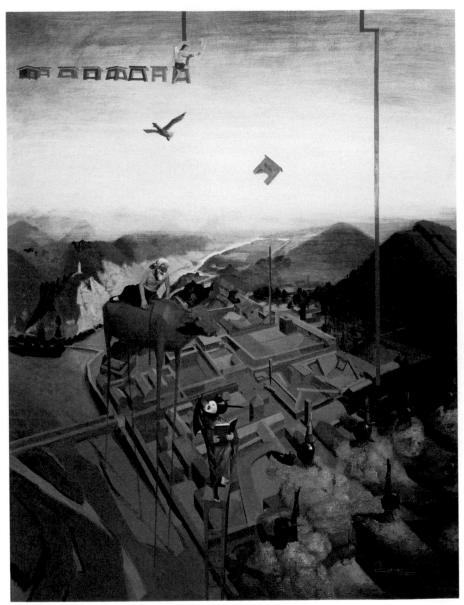

豈夢光，《告訴我，我們將怎樣解讀》，布面油畫，166*89cm，2001年

11 告訴我。我們將怎樣解讀

《想像中的地主場院》，現在就掛在畫家工作室的牆上。

「你真是個說故事的高手。」Mary看著畫，忍不住說：

「你習慣將古老文化的圖像重新進行闡釋，發揮無窮的想像空間，讓畫面隱含著無法使人一眼看透的神秘故事。」[16]

「夢光圖示最基本的是『虛構』。超常的想像力，『詭計多端』的智慧，無法破譯的隱喻，不合常規的時空組合，再加上細節的真實，構成了他的作品的全部魅力所在。」[17]我也加入話題。

「我的畫通常環境很大，場面比較複雜，而人卻很小，但我的興趣卻仍然在人的問題上。我很想知道其他人對『人』是怎麼想的，所以我的做法有如帶著朋友登高俯瞰，看看這個世界的模樣，也看看人是怎樣的角色。」[18]畫家夢光藉機說明他的創作構想。

16 節錄自《水天中、亘夢光問答錄》，一九九六年七月。

17 引敘自《新社區——保定八人展畫集序言》，世界華人藝術出版社，一九九八年六月。

18 節錄自《水天中、亘夢光問答錄》，一九九六年七月。

「大家喝茶吧。」

夢光的夫人曉燕這時端出茶水來，招呼著大家。

「這張畫的底層是什麼模樣呢？」Mary還是不免好奇地問。

「夢光沒跟你們說嗎?!」曉燕隨口回答了問題：「是一張街景。」

「你當年畫它的時候，李師傅有沒有什麼特別要求？」我也試著要撥開這底層畫作的秘密。

「他要我如同繪製《推背圖》的心情去描畫這張畫。可是我不知道這張畫究竟有什麼隱喻！」曉燕繼續說：「我曾開玩笑地問過李師傅這個問題？難不成是張藏寶圖。」

「就是一張藏寶圖。」夢光在一旁忍不住說：「李師傅講話的神情很不正經，惹得我們夫婦哈哈大笑，也不在意。」

「難道真是張藏寶圖？」我聽了哈哈大笑地附和說。

「那你怎麼會把這張藏寶圖送到拍賣會去?」Mary反過頭來問我。

「我也想換點銀兩,以畫易畫。」我笑答。

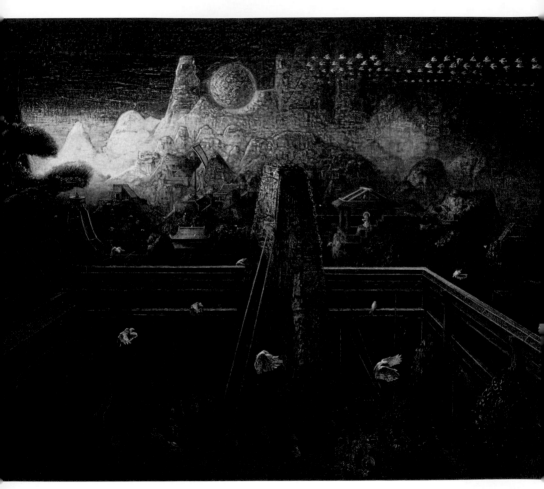

豈夢光，《冥‧九華山》，布面油畫，89*116cm，1995年

12 冥・九華山

「以畫易畫？」夢光聽了，神情頗為驚訝。

「賣掉這張舊畫，我可以再買你幾張新畫。」我悠悠地說：

「我看上你這一系列的新作《二十四節氣》。」

「什麼是二十四節氣？」一旁的Mary果然聽不明白地問。

「二十四節氣是中國古代的曆法，如同西方將一年分春夏秋冬四季，而中國自古以農立國，就用二十四節氣來指導農事的進行。比如說《立春》就表示春天到了，開始可以耕作了；《白露》代表天氣轉涼，早晨草木開始有了露水。」畫家不厭其煩的解說著。

「你的畫作隱含著許多中國老祖宗的智慧呀。」Mary聽了讚揚說：「像個生命的哲學家。」[19]

[19] 參考馬欽忠《論豈夢光的繪畫特點和文化理念》，一九九九年。

「我就是迷上夢光創作時，這種充滿東方想像的魅力。中華文化五千年歷史裡，有著太多迷人的神話，動人的傳說，無法細數的千古風流人物，只要能夠發揮足夠的想像，便可穿越時空自由來去！」此刻，我化身夢光的粉絲，以崇拜的口吻訴說著：

「夢光已經找到了自己的路，那便是從民族文化史去找資源，從當代生存的切膚之痛去建立價值基點，從繪畫的繪畫性來完成並終結他的思考。」[20]

「這話很中聽，叫人渾身飄飄然，感覺上天堂。」夢光打趣地回說。

「地獄不空，誓不成佛。」我又胡亂地接話，講完放聲大笑。

一旁Mary聽得一臉迷茫。

「什麼事這麼開心？來，請大家吃茶葉蛋。」

曉燕突然現身，熱情地招呼大家：「今天適合吃蛋噢。」

[20] 引述自馬欽忠《論豈夢光的繪畫特點和文化理念》，一九九九年。

「馬上就要立夏了，中國二十四節氣中的『立夏』，在傳統的習俗裡，要吃用紅茶燉煮的『立夏蛋』。」

夢光也拿了一個，邊剝皮，邊補充說：

「相傳吃了『立夏蛋』，在夏季肚子就不會漲氣，胃口特別好。」

經過這番解說，大家很有興趣地吃起蛋來。

這時，曉燕好像想起什麼似的說：

「對了，那幅街景圖還畫了兩個小孩在吃蛋，一男一女，女孩一隻手還指著天。」

夢光靈光一閃，脫口而出：

「難道底層曉燕的那張街景圖，同時也暗示著時間？」

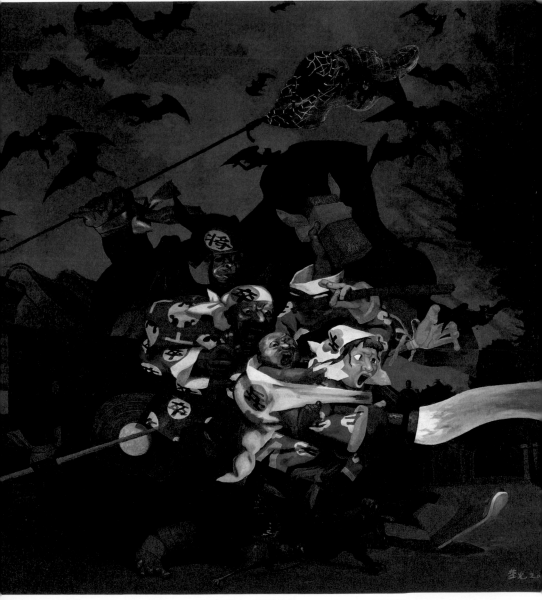

豈夢光，《空成計》，布面油畫，150*150cm，2005年

第二章 空城計

人常有恐懼往往來自內心；比如路人過空城，看不見人就認定有鬼，淒惶悍奪路而逃。

依我看，其實真的有鬼也不必害怕，兩世為人，各安其道，誰也礙不著誰的，也就是說，他忙他的，你走你的，相安無事。空城也可比作人心，什麼都有，或什麼都沒有，就是別亂！

語：豈夢光

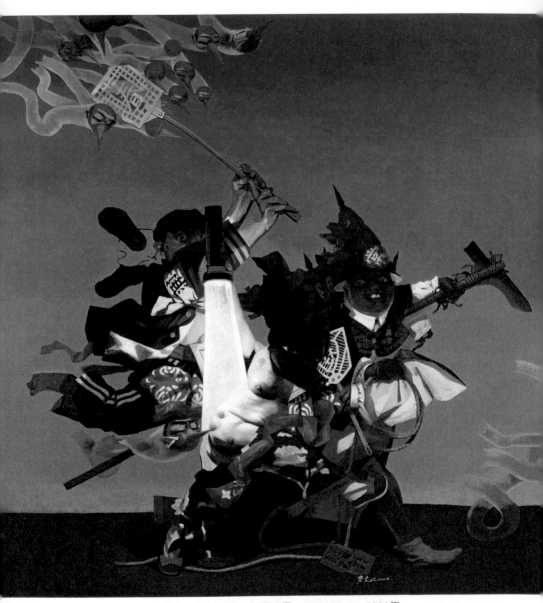

豈夢光，《美人計》，布面油畫，150*150cm，2006年

1 美人計

這是一個盛大卻十分隱秘的慶典，來自一個宗親的年度聚會。

一棟座落在山頭上的僻靜山莊，深夜湧進一輛又一輛的豪華轎車。

這種景象在白天肯定引人注目，選擇深夜，就是要避開眾人的目光。這座私人莊園，周圍有高牆環繞，門禁十分嚴密。

客人陸續從車子下來，彼此顯得很冷漠，並不互相招呼。

參加者有嚴格的管制，必須憑請柬入場；每張請柬上列有條碼，刷過條碼，電腦螢幕立即顯示客人的影像資料，核對身份指紋後，才能進場。

進門後，搭乘電梯往地底下走，按鈕上的亮燈顯示停在地下十層。電梯開啟後，客人陸續出來，彼此竟然開始熟悉地熱烈交談起來。

「世父好。」「叔母好。」問好聲此起彼落著。

典禮順利進行中，臺上有一群人在跳著舞，動作優雅和緩。

這是一場大型的舞蹈，燈光非常昏暗，音樂十分悠揚。

舞者有些人手持羽扇，有些人手抱竹笙，有男有女，全身赤裸，配合著古琴的曲調，緩慢地舞動著身軀。

這不是現代舞，那是種很古老的舞步，有整齊的方形舞陣，仔細核算，一列有八個人，一共有八列，恰好是六十四個人。

「這是八佾舞，古代帝王祭天、宴會時所跳的舞蹈。」一位長者對旁邊的少年說。「目前只有在祭祀孔子誕辰的典禮上才看得到。」

八佾舞是古代帝王用來祭拜祖先及朝賀宴會等大典時，所跳的舞蹈。按照周禮的規定，只有天子才能用八佾，一般諸侯只能用六佾，按官階不同，卿大夫用四佾，士用二佾。孔子死後被追封為文宣王，屬於諸侯的等級，原本只能用六佾舞，但由於他學問品德高超，自唐朝玄宗以來，祭孔都采八佾舞，以表彰「至聖先師」的崇高地位。

「爺，為什麼我們家族聚會需要跳這種舞蹈？」少年天真的問。

「因為我們的祖先是皇帝呀！」長者慈祥的回答。

「從來沒有人跟我提過。」少年語帶驚訝地說。

「從小我就不在你身邊，何況家族規定：只有當你長大懂事之後，能夠參加這項慶典時，才可以透露我們是皇室之後。」長者不徐不緩地回答。

「爺。為什麼舞者都不穿衣服？」少年目不轉睛地看著眼前壯觀的裸體景象。

「舞者之所以要全身赤裸，是要警惕子孫，先祖流亡海外，一無所有。」

長者趁機教育說：「有朝一日，恢復宗族榮光，我們會讓舞者全穿上最華麗的衣裳。」

少年盯著其中一個女舞者，只覺得他身材姣好，舞姿曼妙，舉手投足，漂亮極了。

那女舞者非常專注地隨著樂音舞動著身子，在變換隊形時，一個轉身，回頭不經意接觸到年輕人的目光，本能地就朝他莞爾一笑。

少年慌忙地點了個頭，也報以一個微笑，收起目光，繼續話題說：

回眸一笑百媚生。

「爺。我們祖先是哪位皇帝呀?」。

長者壓低聲調,緩慢而清楚地念出三個字:

「秦始皇。」

第二章　空城計

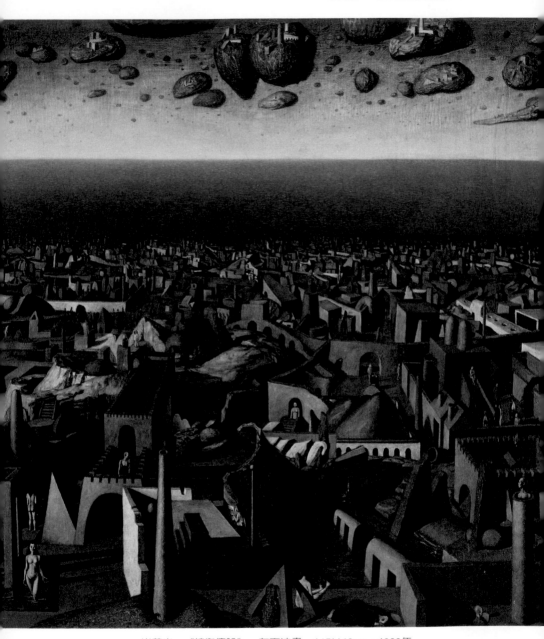

豈夢光，《精衛傳說》，布面油畫，145*140cm，1989年

2 精衛傳說

「距離現在兩千多年前，大約是先秦時期，出現一本奇書，叫做《山海經》，這本書描寫了許多稀奇古怪的事，內容有古中國地理、有妖魔鬼怪、有神話巫術，……」我在講臺上侃侃而談：

「女媧補天、精衛填海、嫦娥奔月、后羿射日……這些故事我們現在都耳熟能詳，全部寫在山海經內。」

「同學們，嫦娥為什麼奔月？」我故意問一個耳熟能詳的故事。

「嫦娥奔月，最早見於戰國初年的《歸藏》，西漢時期《淮南子》中只簡單提到嫦娥奔月，並沒有描寫具體情況，因此衍生後來許多版本，按照現在新版的《山海經》說法是因為偷吃了西王母的靈藥，身體失重，飄向月球，這一派說法成為主流，因此唐朝詩人李商隱有詩云：嫦娥應悔偷靈藥，碧海青天夜夜心。」

坐在中間位置，一位戴眼鏡的女學生舉手，站起來一口氣講完，贏得滿堂的喝彩。

「答案很標準。」我微笑著，再拋出一道腦筋急轉彎的問題：

「下一次嫦娥奔月的時間是什麼時候？」

我習慣將上課氣氛搞得活潑一些，講授歷史，不能只談一些老掉牙的東西，總要加入一些新事物，來調動學生的思維能力。特別像這類神話與傳說，更希望學生能發揮想像力，多方面聯想。

同學們對這個問題，似乎還沒會過意來，一時課堂鴉雀無聲。

前排一位講話帶點日本腔調的學生緩緩舉起手來，站起來回答：

「應該在二〇一二年，中國計畫發射《嫦娥三號》登陸月球。」

這時下課的鈴聲剛好響起。

大家聽到答案，恍然大悟，頓時轟堂大笑。

「今天的課就上到這裡。」我笑著說：「下課。」

學生陸續離開教室，只剩下最後回答問題的那位同學還坐在位子上，遲遲沒走。

「老師，女媧為什麼需要補天呢？」

那位操著日本腔調的學生發問。

「因為天空破了個洞！」我笑著說：「水神共工把當時支撐天頂的擎天柱撞斷了，大空破出一個大洞來。」

「水神為什麼會把柱子撞斷呢？」學生不放棄地追問著。

「中國夏朝以前相傳是由三皇五帝來統治，顓頊帝為五帝之一，是黃帝的孫子。他在位時，共工起兵要爭奪帝位，失敗後逃到不周山這個地方，很生氣地撞倒支撐天頂的巨柱而死。」我娓娓訴說著這段傳說中的故事。

「老師，有空一起喝杯茶嗎？有事進一步請教。」發問的學生起身，緩緩地步向台前說。

「秦野次，你很好學，我們找個地方再聊聊。」我笑著應允。

秦野次，出身日本財閥世家，來華當交換學生，勤學好問。

「老師，很佩服您博學多聞。」秦野次讚歎地說。

我姓凱，單名一個旋字，著名的人類學教授。

人類學是門古老的學科，當代人類學的研究領域非常廣泛，包括生物學、語言學、考古學與人類文化學。除了物種起源，許多非物質文化遺產的古老傳說、巫術、儀式都在涉獵的範疇。

「何況顓頊帝是我家族的老祖宗。」

心想：「這段典故，特熟。」

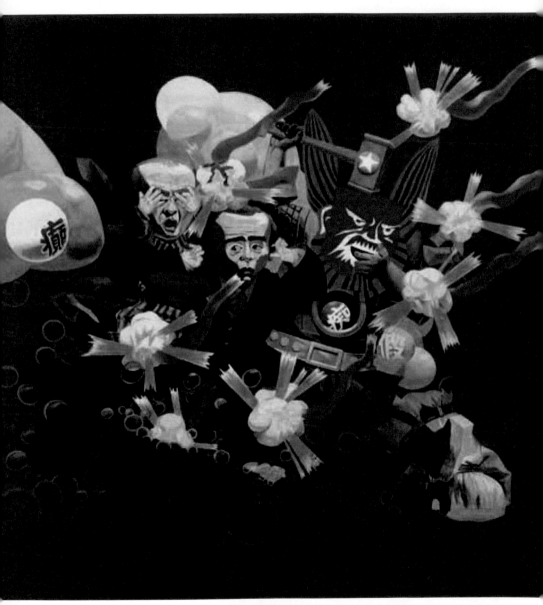

豈夢光，《假癡不癲》，布面油畫，150*150cm，2008年

3

假癡不癲

小橋流水，曲徑通幽，不敢相信，竟然在城市裡有這麼一處世外桃源。

走進室內，必需換上拖鞋。屋內全部是一間間隱密性十足的房間，地板是日式的榻榻米，一位漂亮女子引導我們進入其中最大的一間。

典雅的古董茶几，就在一大片玻璃落地窗前，窗外遠處為巨石奇景所環繞，近處則是一座華麗精緻的魚池，池邊還有幾棵櫻花樹。

「老師您請坐。」秦野次很有禮貌地說：「這是家族的私人招待所。」

「想不到繁華的都會裡，竟然隱藏如此超俗的世外桃源。」我新奇地看著周遭的環境。

「老師，這是我的特別助理川子小姐。」

漂亮的女子動作優雅地為我們備上茶具與茶點，並將茶壺下的溫壺器火苗點燃。

秦野次介紹眼前這位美女，一身日本傳統的和服，不論動靜，姿態優雅，顯然是受過嚴格的訓練。

「老師您好。」川子深深鞠了個躬，向我問候。

「今天由我親自來款待老師。」秦野次示意說，女子微笑行禮後退下。

「這是日本盛行的煎茶。」秦野次一面熟練的操作，一面介紹說：

「將茶末及水一起煎煮，據說是在唐朝時，從中國傳入日本，也是茶最古老的品嘗方式。」

我平時喜歡喝茶，對茶的歷史並不陌生：

「陸羽是中國的茶聖，就是生在唐代，他曾寫過一本書叫茶經，是目前最古老、最全面的一本茶葉百科全書。據陸羽考察，中國人喝茶，開始於遠古炎帝時代的神農氏，而盛行於唐朝。然而按照明朝大學問家顧炎武的說法是：《自秦人取蜀而後，始有茗飲之事》，卻認為飲茶是秦國統一四川之後，才開始傳播開來。」

「我的家族也是從秦朝開始流亡到日本的。」秦野次順勢說。

「流亡？」我不解的說。

「是啊。遠祖被奸人所害，整個家族開始逃亡。」秦野次又說。

「逃亡？」我加重語氣，頗感驚訝。

「家族在中國原本姓嬴。」

秦野次目光專注地盯著我說。

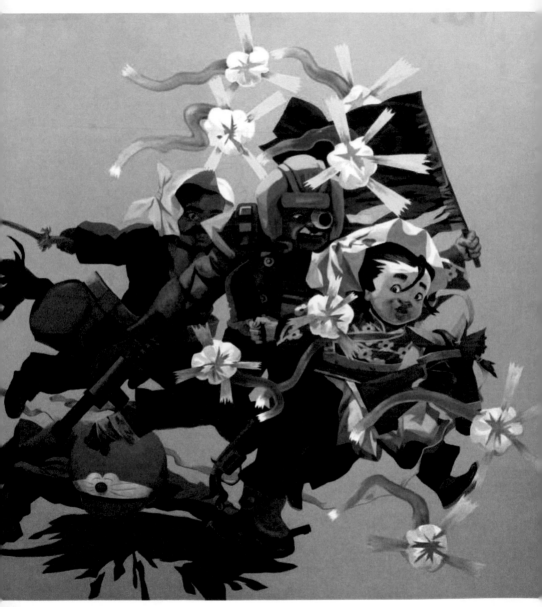

豈夢光，《以逸待勞》，布面油畫，150*150cm，2009年

4 以逸待勞

「你是秦始皇的後代?」我脫口而出。

「我們是秦始皇大兒子扶蘇的嫡系子孫,先祖當年避難到朝鮮,改姓秦,後來又遷移到日本,日姓為秦野。」秦野次娓娓道來。

「哦。」我一時無法接話。

「家族歷代以來,全面開展尋根之旅,意外發現一個秘密。」

「什麼秘密?」我好奇地問。

「老師應該已經知道有《阿房宮寶藏》了吧?」秦野次語氣平淡的問。

「阿房宮寶藏?坦白說,這是第二次聽到。」

我直率地回答。回想第一次聽起來像是玩笑話。

「老師您也知道了《畫中畫》的秘密吧。」

秦野次一面問，一面氣定神閒，重砌了一壺新茶⋯

「請您再試試這茶。」

我先看茶色、再聞茶香、最後呡了一口，讚說⋯

「茶味清香、入喉有餘甘。」放下杯子，我繼續說⋯

「畫中有畫也是最近才知道的事，但真的是張藏寶圖嗎？」

「老師。今天請您來，主要想冒昧地問您：能否將那件《想像中的地主場院》割愛？」秦野次開門見山地說。

「你怎麼知道我有這張畫？」我很驚訝。

「幾代以來尋找阿房宮寶藏是家族重任。」

秦野次挺直腰桿，面帶榮光的說：「原本我們希望透過拍賣會來買這張畫。」

我大膽地問道：「難道那張《火，阿房宮》底層的畫在你這裡。」

這才想起，當初拍賣公司找上門來，刻意估了一個高價。

「那張畫，我還沒拿到。」秦野次平靜地說：

「Peter博士倒是成為我的座上賓。」

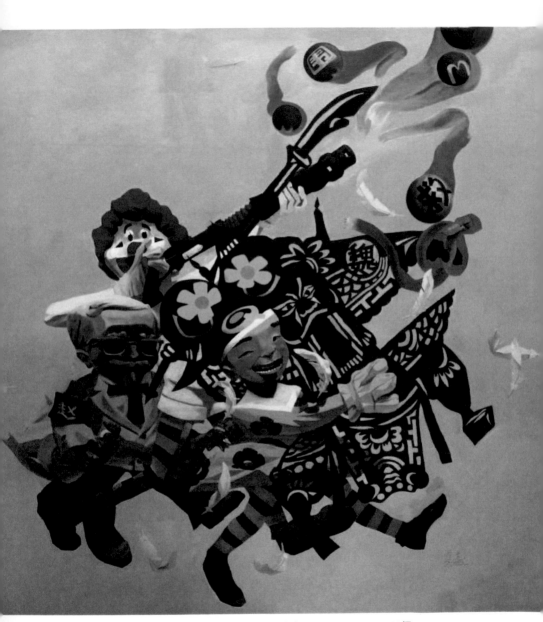

豈夢光，《圍趙救魏》，布面油畫，150*150cm，2008年

5 圍趙救魏

「能與皮博士見一面嗎？」我想起Mary焦慮的神情，想先確認博士的安危。

「皮博士？」

秦野次初聽一愣，隨即又堆滿笑容：

「你是說Peter博士吧。我可以先讓你見見他的局部，比如說：手。」

「手？」我以為自己聽錯了。

「把Peter博士的手端上來。」

沒等我會過意來，只見秦野次對茶几上的隱藏式對講機說：

不久，一位美麗的女子端著一個託盤，踩著日本內八字的傳統步伐，施施然地來到了眼前。

當秦野次將託盤的絨布掀開，出現一個手掌，其中兩根手指比個勝利的V字形，中指還套個戒

指。這個手掌已經被製作成標本，像一件雕塑品。

秦野次面帶笑容地說：

「這是Peter博士的左手，留下他的左手後，博士終於肯用右手與我們握手合作了。」

我內心突然打個冷顫，肚子反胃，強忍著嘔吐的衝動。我無法確定這是否真的博士的手，但是這種行徑讓人不寒而慄。

眼前這位口口聲聲喊我為老師的年輕人，外表斯文，談吐高雅；但想不到竟然是人面獸心，心地比野獸還殘忍。看著他好像在欣賞一件藝術品一樣地端詳那座左手標本。我實在無法揣測他此刻的心理，砍下對方的手來，製成標本，還沾沾自喜地觀賞著。

或許這就是他要展示這件標本的目的，想讓我心生恐懼，但我無法不恐懼，任何人面對眼前的景象，都會感到害怕。

「博士現在人在西安旅遊考察。」

秦野次依舊用平順的語氣，進一步解釋說：

「他全力在破解阿房宮寶藏之謎。」

說穿了還是為了寶藏。

阿房宮，這個傳說中的宮殿，幾千年來只見文字記載，從沒有具體發現殘留的文物，如今竟然傳出有寶藏，而這謎底在我手中，在我收藏的畫中。或許冥冥中註定我要捲入這場風波。對於身為人類學教授的我，有生之年，必須冒險一次，親身經歷這段傳說，揭開這椿千古之謎。

「畫的事，讓我想一想。」我強打起精神說。

「一日為師，終生為父。」秦野次依然很客氣地說：「希望老師成全。」

眼前這位年輕人，天資聰慧，安排這次茶會，更領教他個性陰沉鬥狠的一面；久居學院的我，雖然熟讀詩書，但論膽識歷練，這年輕人遠遠在我之上。甚至有些想法，顯得我太天真了。

「如果我不肯割愛呢？」我嘗試放低聲調問。

「學生如果想從老師身上留下什麼？您建議，該留什麼好呢？」

秦野次說話的語氣，好像在與我學術探討的口吻，沒有一絲火氣，卻多了幾分俏皮，還一副誠懇

與你商量的模樣。

我向自己的腦袋求救，該怎麼辦？眼前這道難題如何能解。我深愛我的雙手，不只雙手，身體髮膚，全部都愛。第一次這麼喜歡自己的每個部位。如果真要被留點什麼，我的極限是什麼？一隻手，代價太高了。如果是一根手指呢？還是一個指甲片。留片指甲，雖然還是很疼，但是我想最大的極限，就留片指甲，不然就頭髮吧，允許理個大光頭，至少不痛，雖然有損尊嚴，但頂多事後找頂假髮穿戴。

危難當頭，犬儒的精神開始作祟，勇氣全不見了。

就在胡思亂想之際，又聽到秦野次開口說話。

「我是跟老師開玩笑的，不會從老師身上留下什麼？」

秦野次語帶歉意地說：「但是如果老師您的畫不小心丟失了，還請多多包涵。」

「這擺明就是強取豪奪嘛。」

心理暗罵，但總算鬆了一口氣，勉強說：「畫的事，我會慎重考慮的。」

誰知道秦野次突然說：

「平白給我，老師肯定不甘心，我們來一場決鬥好了。」

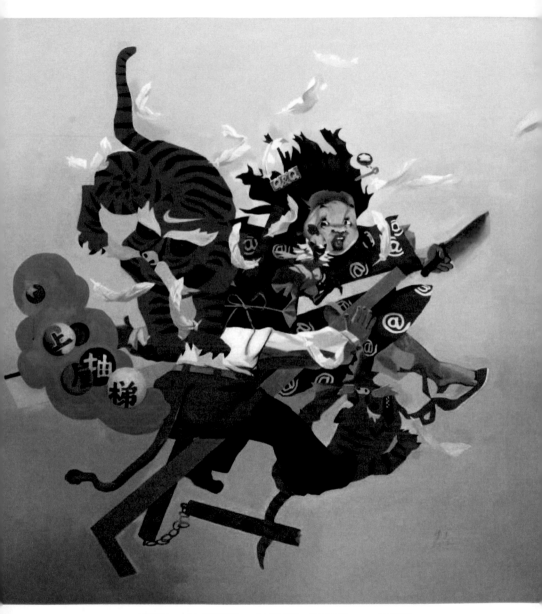

豈夢光，《上屋抽梯》，布面油畫，150*150cm ，2008年

6 上屋抽梯

我感覺像只小老鼠，正被狡猾的貓玩弄著；或許這是他慣用的伎倆，喜歡在勝利之前，再戲弄一下掌中物，給自己增添一些樂趣，如同那座左手標本一樣。

決鬥，多麼新鮮的名詞，我一介文人，這輩子連筆戰都沒有跟人打過，現在這位自稱學生的人，卻要找老師決鬥。我想起武俠小說，我後悔年少沒上少林習武，如果現在擁有絕世武功，一定把這小子打入萬丈深淵。

「什麼決鬥？」我硬著頭皮問。

「鬥茶。」秦野次說：「茶道源於中國，我們來一場鬥茶比賽。」

「賭注是什麼？」

雖然不知道秦野次心裡打什麼主意，但是目前我談判的籌碼不多。

「我們以那幅《想像中的地主庭院》畫作當賭注。」

秦野次毫不猶豫地說：「如果老師輸了，就將那幅畫割愛給我，畫價您來開。」

「如果我贏了呢？」我反問說。

「我承諾未來《阿房宮寶藏》按所得的百分之十，分老師您一份。」秦野次說。

說穿了還是要畫，不管決鬥的輸贏，秦野次對那張畫是志在必得。就好像貓再怎麼找樂子，終究不會放過到手的老鼠。

「如果我不接受這場決鬥呢？」我故意問。

「我保證那幅畫三天內消失。」秦野次胸有成竹地說。

「看來我無法拒絕。」我勉強苦笑地回答。

看著自信滿滿的秦野次，眼下只能走一步算一步，或許多爭取一點時間，有助於想出因應之道。

「老師，請您成全。」秦野次一派恭敬地說：

「為了比賽的公正，比賽規則由您來訂，裁判由您來請。」

「比賽規則由我來訂，裁判讓我挑選，表面上讓我占盡便宜。」

我內心充滿疑慮：究竟秦野次葫蘆裡賣什麼膏藥？

但眼前卻無法拒絕，先答應下來再說：

「鬥茶時間與地點也由我來訂。」我最後提出要求。

「可以，但時間不能拖太久」秦野次爽快地答應：

「很期待與老師您的交流。」

接著，起身行禮，依舊恭敬十足地說：

「謝謝老師成全，等候您的指示。」

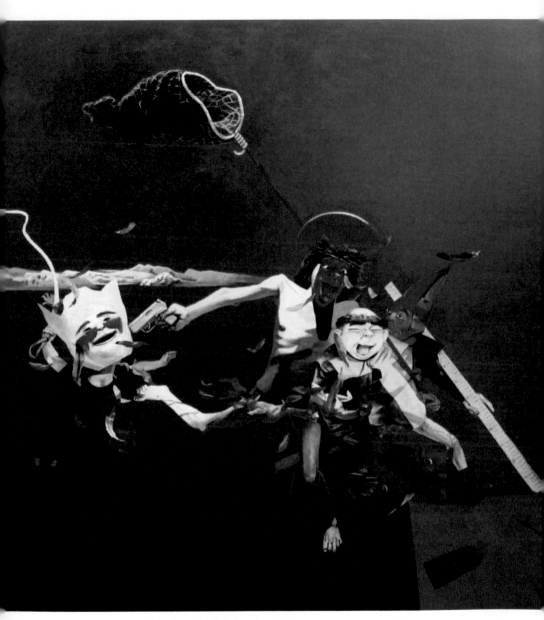

豈夢光，《走為上》，布面油畫，150*150cm，2007年

7 走為上

打電話約Mary一起在夢光的工作室見面。

「皮博士人在西安。」我簡單地把秦野次見面的情形做個說明，刻意跳過博士可能被斷掌的那段。

「爹地好嗎？怎麼跟他聯絡？」Mary面露焦慮地問。

「短時間應該沒有生命危險，目前協助秦野次去揭開《阿房宮寶藏》之謎。」我回答。

「藏寶圖確有其事？」畫家夫婦不約而同地問。

「我也不好說，至少秦野次深信不疑。」我說。

「你幹嘛要答應跟他鬥什麼茶呀！不理他就算了。」畫家夢光一臉俠義，不解地問。

我歎口氣，警告說：「這個人面善心惡，心狠手辣。」

講完，腦海裡不自主浮現皮博士那只左手。

「如果有可能我還真想走為上策。避開他遠遠的。」我回想當初在秦野次招待所的處境，暗流冷汗。

「秦野次？究竟什麼來頭。」夢光對他很不以為然。

「原本以為只是從日本來的交換學生，跟他交換手之後，才發覺是個很不簡單的人物。年紀輕輕，長相斯文，但手段兇殘。」我不勝唏噓的評論秦野次。礙於Mary在場，我沒法詳細說明那天茶會驚心動魄的過程，在場的人對秦野次沒有認識，太小看他了。

「我來查一下秦野次的背景。」Mary拿出手機，連接上網，輸入密碼，嘗試去找有關秦野次的資料。不一會兒，從手機螢幕上，顯現有關他的資訊。

「秦野次，日本帝國大學研究生。被視為關東財閥的接班人。」Mary看著手機螢幕，念著上面的文字：「網路上的資料不多，就這幾行文字，連照片也沒有。」

「關東財閥？」阿光搖搖頭說：「這是什麼機構。」

「這是個神秘的古老家族，行事非常低調，外界對他瞭解不多，但是勢力龐大。據說，日本總理大臣上臺，一定先秘密拜會關東財閥，尋求支持。」Mary代為回答。

「你怎麼瞭解這麼清楚。」我頗為驚訝地問。

「我，⋯」Mary話鋒一轉，「我曾經研究藝術品收藏史，對日本的關東財閥也關注過。」

「怪不得。」我隨口讚美一句，沒再多想。

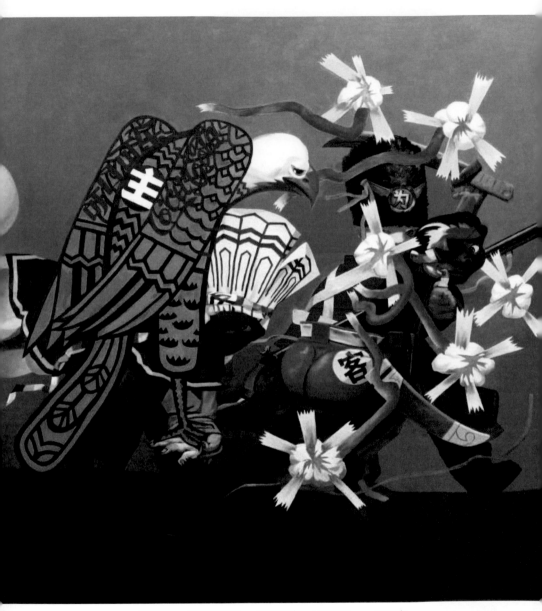

豈夢光，《反客為主》，布面油畫，150*150cm，2008年

8

反客為主

「對於鬥茶，你有什麼計畫？」Mary問。從她美麗的眼神透露出一份憂慮與關心。這位華裔美女博士，發揮千里尋親的精神，從日本千里迢迢來到這裡，行事果決勇敢。如果讓他知道皮博士落入狠毒的秦野次手裡，已經喪失了左手，肯定會找他拼命去。眼下先渡過這一關，未來再從長計議，研究如何救人。

「以武夷山的茶種為主吧。」曉燕熱心的提議說：

「前些日子來，我和夢光一起被邀請到武夷山畫畫，還編了兩本書，手邊資料豐富，茶葉不虞匱乏。」

「大紅袍、鐵羅漢、水金龜、白雞冠、四季春……。」我一下子如數家珍的說著：「以武夷山的岩茶來作為比賽用茶，倒是個好主意。」

「我認識中國茶藝文化協會的秘書長，這事情不難辦。」夢光很仗義地說。

「太好了，我的確需要幫忙，準備大張旗鼓、熱熱鬧鬧地辦一場。其實心裡明白，對方要的就是

這幅畫。」

我指著牆上《想像中的地主場院》說：

「秦野次志在必得，我們得反客為主、掌握主動權。」

自從上次從拍賣會拉回這張畫，就一直寄放在畫家的工作室，這樣的存放環境，難怪秦野次有把握能夠輕易竊取。

「我們把畫藏起來。」畫家夫人曉燕忍不住說。

「這樣吧。」夢光突發奇想：「我在上面再畫上一層。」

「又來了。」我苦笑不得說：「我不是皮博士，沒那麼容易就能將畫一層一層分離出來。」

「交給我吧。」Mary也熱心說：「我請日本大使館幫忙，讓它消失一陣子。」

「我的想法剛好相反。倒是應該把它公開展示出來。眾目睽睽之下，想必他不敢明目張膽的搶奪吧。」

接著問夢光說：「最近有沒有什麼全國性大展？」

夢光想了一下，隱約記起來似的：

「中國美術館邀請我參加《百年油畫回顧展》，就用這張畫參展吧。」

這時Mary舉手要求：

「我也想幫忙，一定要分配我工作。」

「當我的助手吧，一起上臺參賽。」

我一時興起地指派工作，滿足她的參與感。

「糟糕！這個任務太艱巨，又不好推辭。」

Mary竟然俏皮地吐了吐舌頭說：「我一直是喝咖啡的。」

引來大夥轟堂大笑。

豈夢光，《告訴我。我們該怎樣遊戲》，布面油畫，116*89cm，2001年

9 告訴我。我們將怎樣遊戲

中國茶葉外傳之後，一直是國外皇家貴族的珍品，流行於上層社會；反觀中國自唐代飲茶風氣興盛以來，喝茶已經普及到平常百姓家。

在日本喝茶十分講究，禮儀甚多，經過歷年來的發展，更形成一套繁複講究的茶道。正統的日本茶道除了茶葉之外，對喝茶環境、品茗杯具、主持者的儀式，乃至於會場上的插花，都有一套規範。而日本茶道精神，更要求以「和、敬、清、寂」四個字，融合宗教、哲學與美學，成為一項綜合性的文化藝術活動。

但是在中國，喝茶老早就融入生活之中，老百姓開門七件事，柴、米、油、鹽、醬、醋、茶，茶已經成為日常生活必需品；讀書人將喝茶與修身養性結合，出家人將品茗當成禪行來開示，喝茶不僅僅注重泡茶過程的禮儀，更講究「茶」的本身。

《鬥茶》風氣由來已久，在中國自宋朝開始盛行，而日本自室町時代以來，也將鬥茶成為茶文化的主流，但是兩國終究對茶道的看法不同，如今如何能用單一的標準來評價、論斷高低？

「這場鬥茶，要鬥什麼？又該怎麼鬥呢？」我內心原本充滿疑惑。

「士不可不弘毅」，這句古訓突然激勵了我，讓我興起一股讀書人的氣概，對自己說：

「反正規則由我訂，就當是出一道考題。」

主意既定，由繁入簡。心想：「既然對方敢來上門踢館，總得入境隨俗，就應該以本地規則來比賽。首先完全參照古代決鬥的方法，正式給他下份戰書。」

戰書，也稱為戰帖。

古來戰書的內容主要包含兩個部分，一是為何而戰，講述戰爭的理由。二是約定戰爭的時間地點。歷史上最具名的戰書首推三國時代。在赤壁大戰前，曹操給孫權下一封戰書。內容短短只有三十個字，卻雷霆萬鈞，威力無比。大意是說：正式接獲委任來討伐你，一路上戰無不勝，如今率領六十萬水軍南下，要與你決戰。

這封戰書充滿曹操給孫權下馬威的味道。

我的戰書，主要也包含兩個部分，一是鬥茶的時間與地點，二是明定比賽的規則：「鬥茶，按中國宋代古例：比『本非』和『水品』，採武夷山茶種。」

我特意仿照古戰書的形式，用牛皮紙為信封，並在封面以毛筆書寫兩個大字：戰帖。

提前告知對方比賽規則，是希望儘量讓比賽公平一些。儘管對方並不是什麼正人君子，但基於多年來的禮教陶冶，我還是期許自己人生的第一場決鬥，不論輸贏，都要光明磊落。

完成戰書之後，立即打電話叫來快遞公司送件。

隨後，給秦野次發了封短訊：「鬥茶，戰帖已發，循宋朝規矩，採武夷茶種。」

豈夢光，《欲望的由來與去向》，布面油畫，89*116cm，1998年

10 欲望的由來與去向

川子躺在榻榻米地板上，全身赤裸。

秦野次像一頭野獸似地，貪婪地在她身上肆虐。

好一會兒，秦野次才鬆開川子，喘著氣說：

「迷戀你的身體。」

川子轉過身來，看著秦野次，略略地笑說：

「跳八佾舞的那晚，我就知道了，你一直盯著我看。」

「你跳舞的姿態很美。」秦野次此刻異常地溫柔，親吻了川子的臉頰說：「我喜歡你。」

「你只是喜歡我的身體。」川子以玩笑的口吻說。

「喜歡。太喜歡了。」說完，再次擁抱川子，又是一陣狂烈的衝撞。

川子的表情很奇特，並不討厭，也不是喜歡，一副逆來順受的模樣，順從地配合著律動，發出春心蕩漾的呻吟，一直等到這頭猛獸再次歇息。

「川子，你愛我嗎？」秦野次這回一臉天真地問。

「我是上天派來迷惑你的。」川子竟然這麼回答，說完主動翻身伸手去抱秦野次。

「誘惑我吧。我心甘情願被你誘惑。」他忍不住給川子一個深吻。

這時突然聽到手機有短信的鈴響，秦野次回歸現實來。

看著端坐在遠方的川子，衣冠整齊，認真地工作著。

秦野次不由得傻笑起來：

「怎麼會做起這麼荒謬的春夢，竟然對川子有如此欲望的遐想。」

秦野次搖了搖頭，點擊手機來信，只見螢幕上顯示：

「戰帖。……」

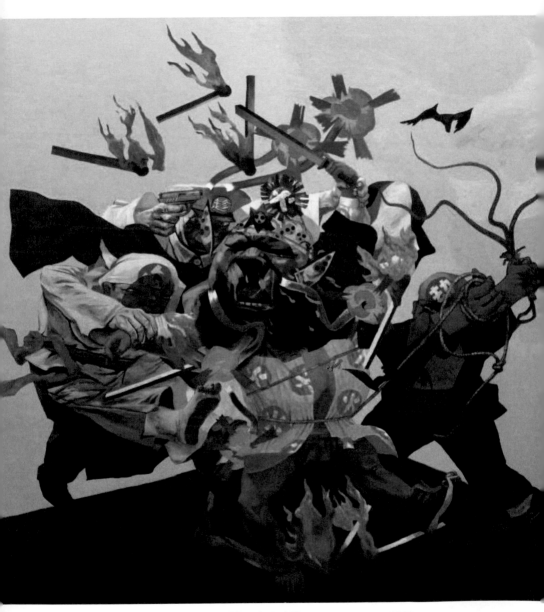

豈夢光，《趁火打劫》，布面油畫，150*150cm，2007年

11 趁火打劫

秦野次習慣性地面露微笑，看完戰貼內容，馬上給凱旋教授回個短信：

「聽從老師您的安排，我會準時赴約。」

轉頭朝川子說：

「川子。宋代的鬥茶規則，簡單給我介紹一下。」

川子應和，起身過來。

隨即，開啟半空中的數位螢幕，只見虛擬螢幕上開始顯現動畫說明：

「宋代的鬥茶主要包含兩個項目，『本非』和『水品』。

參賽者必須品嘗十種茶，然後分辨每種茶『是』本地生產，還是『非』本地生產，這就是『本非』。

至於『水品』主要是辨別水的品質，必須說出水的出處。」

川子儀態萬千，優雅地繼續解說著：

「中國茶葉，種類繁多，若要分類，不下千百種。至於水品，自古以來，有所謂的五大名泉，分別是鎮江的中冷泉、無錫的惠山泉、蘇州觀音泉、杭州的虎跑泉及濟南的趵突泉。」

秦野次聽完呵呵大笑：

「趙教授果然制定了一個自以為可以必勝的比賽規則。」

「我會準備好本地生產的各種茶葉，也將全面收集各地名泉，這幾天請您品嘗熟悉一下。」川子恭敬地回答。

「比賽是以武夷山茶種為主。記得提醒趙教授，做為比賽的賭注，當天《想像中的地主場院》那張畫要懸掛在現場。」

秦野次特別交待說。

「是的。馬上辦。」

川子隨即轉身要離去。

「還有一件事，當天挑選二十位武裝黑衣人到場。」

秦野次接著說：

「等候我的指示，比賽結束後，立即動手取畫綁人。」

再補一句：

「不論輸贏。」

說完，放聲大笑。

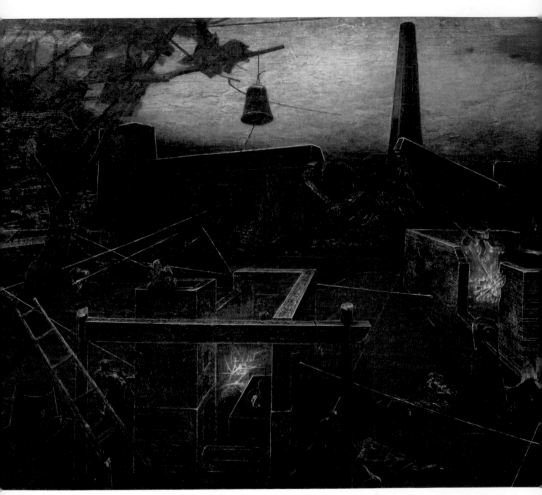

豈夢光，《冉莊之戰》，布面油畫，80*100cm，1997年

12 冉莊之戰

鬥茶的場地就設在學校的大禮堂。

午後下起綿綿細雨來，會場外有一股肅殺的氣氛。

當秦野次帶著川子進入會場，嚇了一跳，千人的觀眾席已經坐滿了人。

臺上正中央是《想像中的地主場院》的放大投影圖片，而原畫被懸掛在半空中。

主持人桃子是目前當紅的電視主播，也是時下年輕人票選網路人氣王的第一名。

那晚從秦野次的招待所回來，我給桃子打了個電話：

「有個活動想請你幫忙。」

「老師您交代就是了。」她是我EMBA的學生。

當桃子聽完描述之後說：

「電視臺可能有興趣播報這場『中日鬥茶大賽』，老師您這件事就交給我來辦吧。」

桃子要來學校主持「中日鬥茶大賽」的消息傳出後，引起轟動，不僅全校師生踴躍出席，連校外人士也聞風而至，千人大禮堂座無虛席。前排位置早坐滿了人，連走道也塞滿了，隨後而來的那二十位黑衣人，只能遠遠地分散找空地站著。

主持人一出場，全場爆出熱烈的掌聲，桃子很正式地做了開場：

「由文化部主辦，中央電視臺協辦，中華茶藝文化協會贊助的『中日鬥茶大賽』現在開始。」她首先感謝文化部司長蒞臨現場指導，並介紹了由中華茶藝文化協會專家學者所組成的裁判團，接著依序介紹了參賽的雙方，Mary陪同我參賽，秦野次攜川子出席。

「今天的『鬥茶大賽』，參照宋代的規則來進行，分兩個階段，首先是『本非』，現場有五款武夷山的茶葉，我們先讓雙方試茶。」桃子簡單明白地介紹著比賽的規則，主持賽事進行。

由中華茶藝文化協會挑選出來的女泡茶師，儀表出眾，手法嫻熟。首先點火煮水，將熱水溫壺、燙杯。接著將茶葉放入紫砂壺中，然後由高處將水倒入。

「懸壺高沖。」主持人配合著泡茶的節奏，如同報幕般解說著：「玉漿回壺。」

第一泡茶，俗稱洗茶，全部倒出後，用來洗杯，不喝。第二次加水沖泡後，先倒入公道杯，力求『色、香、味』一致，接著就可以開始斟茶了。茶入聞香杯，先斟七分滿，分送比賽雙方。

按照標準的品茶程式，就這樣一道一道讓中日雙方參賽者，陸續品嘗五款武夷山的茶葉。

比賽終於要正式登場了。

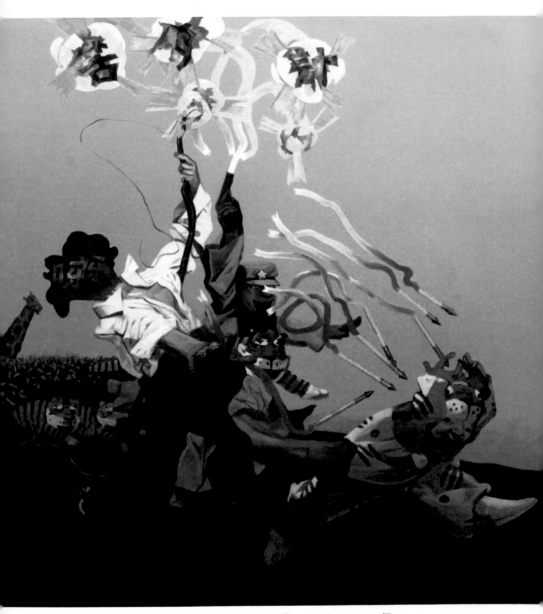

岂夢光，《苦肉計》，布面油畫，150*150cm，2007年

13 苦肉計

「接下來進行第一項『本非』比賽，共有五款茶，由雙方抽籤決定品嘗的順序，然後逐一品茗，再回答：是否為武夷山所產的茶葉，如果是，為『本』。不是則為『非』，如果是『本』，還必須說出茶葉的名稱。」

主持人講解規則後，宣佈比賽正式開始。

首先是抽籤，有兩支籤，分別表示「一」與「二」，由一號籤先品茶。

我與秦野次來到主持人前面，鎂光燈的焦點就在我們兩人身上。

「老師您很有心。這場比賽很隆重。」秦野次露出一慣的笑容。

「遠來是客，你先抽。」我淡淡回答。

「謝謝老師，承讓了。」秦野次仔細看了一下，很慎重地選擇了其中一支，交給主持人。

「二號。」支持人報號。

秦野次下意識眉頭微蹙，似乎不太滿意這個號碼。

換我拿起剩下來的那只籤，也交給主持人。

「一號。果然是一號。」

主持人亮出號碼，不改幽默的口吻說：「如果同樣是二號，那就麻煩了。我們現在就請雙方就坐，第一回合『本非』比賽，由凱旋教授先回答問題。」

秦野次主動地握手，一臉誠懇模樣，還不忘說一句：

「老師手下留情，別讓我輸的太難堪。」

我不曉得是出於緊張，還是怯場，表情嚴肅，對他只是點頭示意。我始終是個讀書人，不是個演員，對於不喜歡的人，實在無法笑臉相待。

比賽終於正式開始了，這有點像世界盃足球最後的點球PK大賽，每一球都很重要。

現在端在面前的每道茶都很關鍵，我的味蕾今天遭受空前的挑戰。

我看了茶色，聞了茶香，小啜了一口後，首先回答了第一道茶：

「不是，答案為『非』。」

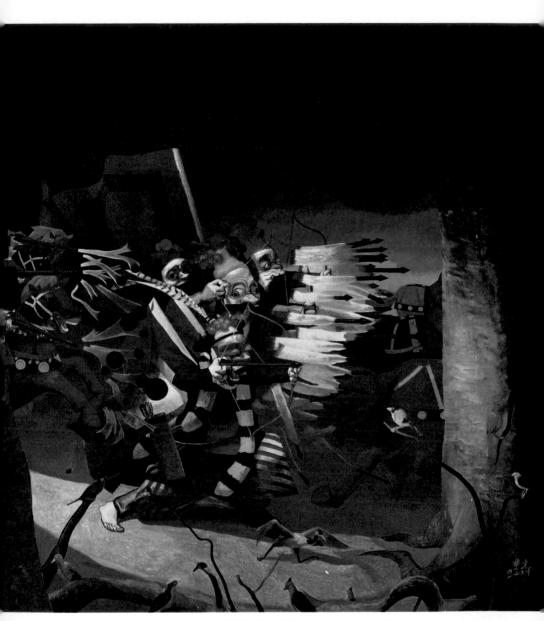

豈夢光，《百步穿楊》，布面油畫，150*150cm，2004年

14 百步穿楊

比賽順利地進行著，現場的氣氛越來越緊張；主持人桃子說：

「雙方到目前比數是三比三，各答對了三題，現在開始品嘗第七道茶，由中方凱旋教授回答。」

我的味蕾到目前很爭氣，一直沒出差錯，運氣也出奇的好。

我已經連續回答了三個「非」了，眼下這道茶的味道很熟悉，但對答案卻沒把握；我仔細端詳了茶色，再聞一次味道，終於下定決心，肯定地回答了：

「不是，答案為『非』。」

現場引發一陣騷動，連續開出四次「非」的答案，太不可思議了。

Mary露出佩服的眼色：「你好厲害。」

我搖頭苦笑：「對手更強。」

對方的表現也讓人嘖嘖稱奇，連續回答了四個「本」，還能清楚地說出茶葉的名稱，只見秦野次

又清晰地說出他第四個答案：「白牡丹。」

現場爆出熱烈的掌聲。

主持人以充滿聳動的語氣說：「各位女士先生，第一階段的比賽進入最後一輪，兩方的表現都很傑出，答案更讓人出乎意料之外。最後一道茶，雙方同時進行，請雙方先將答案寫在紙上，一起傳上來。」

當第五道茶出現眼前時，聞到茶香，呡了一口，我陷入沉思：「秦野次果然是個厲害的角色，這次我佔盡地利之便，還無法輕易勝出。」

Mary的聲音喚醒了我的晃神：「教授，趕快寫下第五道茶的答案。」

我回過神來，匆匆在紙上寫上：

「不是，答案為『非』。」

接著由裁判團推舉的會長出來宣佈雙方的答案，首先是中方凱旋教授的答案。

「恭喜凱旋教授答『非』，正確答案。」會長高聲宣佈。

連續五個「非」的答案，引發現場一陣議論，隨後現場給予熱烈的掌聲。

最後一球就看對方了，我看到秦野次卻面帶微笑，一副胸有成竹的模樣。

會長揭開秦野次的紙條，大聲宣讀：

「答案為『本』，大紅袍。恭喜答對了。」

現場驚歎聲不斷。

主持人桃子隨即宣佈：

「第一回合，五比五，雙方平手。」

全場熱烈掌聲久久不歇。

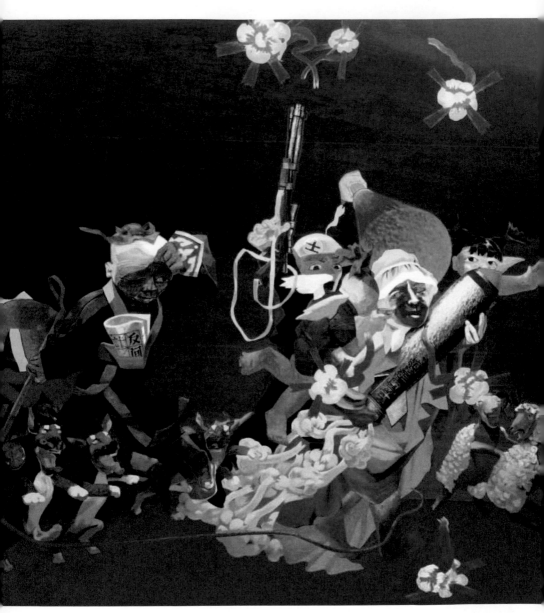

豈夢光，《反間計》，布面油畫，150*150cm，2009年

15 反間計

時間拉回到稍早時候，秦野次在前往比賽會場的豪華轎車裡。

「根據剛剛的回報，這是比賽最後採用的五款茶葉名稱及特性。」川子說著遞給秦野次一張字條：「我一切都安排好了，您只要按順序答就行了。」

秦野次笑看著：

「答案有了，老師您要輸了。」

「鐵羅漢、四季春、萬年青、白牡丹、大紅袍。」

回到比賽的現場，觀眾的喧鬧聲漸漸平息下來。

「第二回合比賽開始。」桃子以洪亮的聲調宣佈：

「比賽項目是：水品。」

「按照陸羽的茶經中論敘：『其水，用山水上，江水中，井水下。』，也就是說，用來泡茶的水以山泉水最優，江河水次之，最不好的是井水，因為後者污染最為嚴重。

中國自古有五大名泉之說，但是現在由於環境污染嚴重，這些泉水大不如前，因此《水品》一項，改用當下常見的三種水來沖泡，分別是礦泉水、純淨水與自來水，而這一回合的比賽用茶，統一使用的茶葉是武夷岩茶白雞冠。」會長代表裁判團鄭重地做了以上的宣告與說明。

主持人接著說：「臺上有由三種水泡出來的茶，分別標示一、二及三；雙方抽籤決定，按抽中的數字，回答該泡茶是使用哪一種水。」

我依舊禮讓客方，讓對手先抽；結果秦野次抽中1號，我則抽中2號。

返回座位，Mary在一旁低聲說：

「會後，我想與秦野次認識，請你引見。」

Mary想見秦野次的心理我自然明白，他著急要打聽父親的下落。但我卻有點擔心，如果讓秦野次知道皮博士有個女兒在此，不僅對Mary多一分危險，對皮博士也會多一分顧慮。還是先不要讓他們認識好，我心理打定主意，這時Mary又推了我一下。

原來泡茶師將 2 號茶端到我面前。

我回過神了，轉頭對Mary笑了笑，後者嘟起嘴輕聲說：「專心。」

我長噓了一口氣，再飲一口清水，將口腔潔淨，定下心來，緩緩地端起二號杯，首先聞了一下，味道不純；看了一下茶色，不算清澈，喝了一口茶湯，略有鹹味，心中已經有譜，寫下答案，折疊後放入編號為二的信封上交。

我看對方，秦野次閉目沉思，好一會兒，終於寫下了答案。然後舉頭朝我這邊看來，與我目光交錯，立即露出他慣有的微笑，並點頭致意。

我心裡感慨：

「唉！怎麼看，都不像個壞人。」

「卻十足是個小人。」

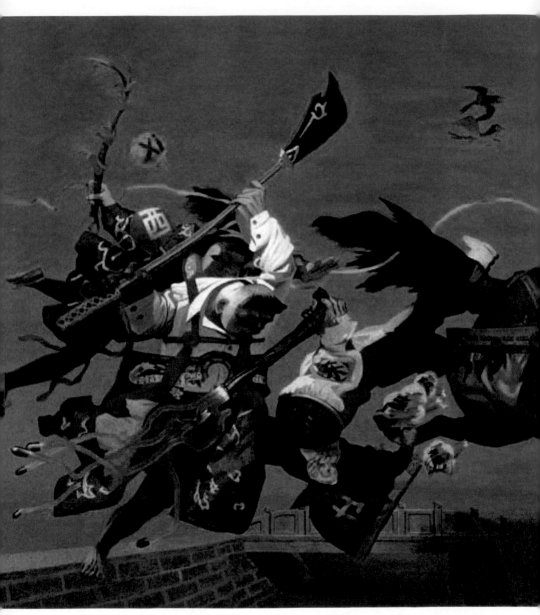

豈夢光，《聲東擊西》，布面油畫，150*150cm，2007年

16 聲東擊西

比賽終於來到了決定勝負的關鍵時刻。

主持人桃子提高音調說：

「各位觀眾，緊張的時刻到了，我們有請文化部司長上臺為我們揭曉兩邊的答案。」

司長在掌聲中上臺。

「感到很榮幸，為大家揭曉最後的結果。」司長首先打開一號的信封，拿出我的答案紙，緩緩念出：

「凱旋教授的答案是：自來水。」

「我們現在公佈正確答案。」主持人在一旁說。

在眾目睽睽之下，泡茶師將二號前的謎底紙條揭曉。

果然是：「自來水。」

全場爆出熱烈的掌聲，

「接下來，我們先看答案好了。」主持人為了調動全場氣氛突然說。

美麗的泡茶師聽了，緩緩起身來到桌子前面，在全場注視下，將1號茶的謎底揭開，公佈答案是：

「純淨水。」

觀眾席上已經忍不住發出騷動聲。

「請現場的觀眾務必保持肅靜，電視臺現場轉播依舊在進行中。」主持人一面提醒、一面安撫觀眾的情緒，然後鄭重地邀請說：

「我們再請文化部司長為我們揭曉日方的答案。」

一時間全場鴉雀無聲，司長慢慢地打開秦野次的信封，讀出他寫下的答案是：

「自來水。」

觀眾一片譁然，秦野次竟然答錯了，會場頓時鼓噪起來。

這時，主持人桃子大聲宣佈：

「這場鬥茶比賽，最後由代表中方的凱旋教授獲勝。」

座位席上歡聲雷動，有人更大喊：「贏了，贏了。」

主持人桃子也以欣喜地口吻說：

「這真是一場精彩的比賽，不論輸贏，雙方表現都讓人刮目相看。現在請雙方參賽者一起到臺前，接受大家的歡呼。」

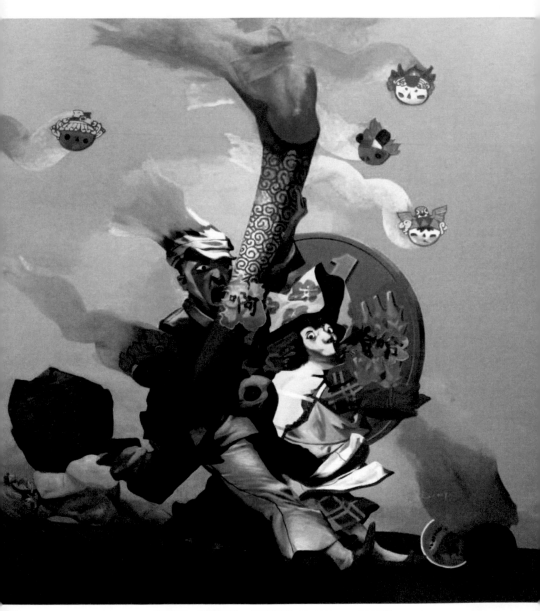

豈夢光，《連環計》，布面油畫，150*150cm，2007年

17 連環計

我牽著Mary，秦野次挽著川子一起來到台前。

全場觀眾起立鼓掌，氣氛非常熱烈。

秦野次轉身過來握手，態度依舊恭敬地說：

「老師您果然厲害，這場比賽聲勢浩大，我輸的心服口服。」

秦野次不忘舉頭望了一眼懸在半空中的那張畫《想像中的地主場院》，笑著說：

「這幅畫今天看來是取不走了。」

我意有所指，客氣地回答：

「在中國，群眾就是力量。」

一旁的Mary突然主動的自我介紹：

「你好，我是Mary，Peter博士的女兒。請多指教。」

秦野次初看一愣，隨即展露笑容：

「Peter博士人在西安，想不到女兒這麼漂亮，有機會邀請您過來與博士一起做客。」

這幾句在我聽來十分刺耳，如同秦野次已經擺明要綁架她了。

Mary卻禮貌的說：

「我的榮幸。」

秦野次順勢把川子介紹給Mary。

「這是我的助理川子，我請她來安排。」

兩個女人客套地點頭寒暄，大家很快地又轉身一起向觀眾揮手。

面對滿場熱情的觀眾與現場媒體的拍攝，秦野次直到離開，都沒有指示黑衣人行動。

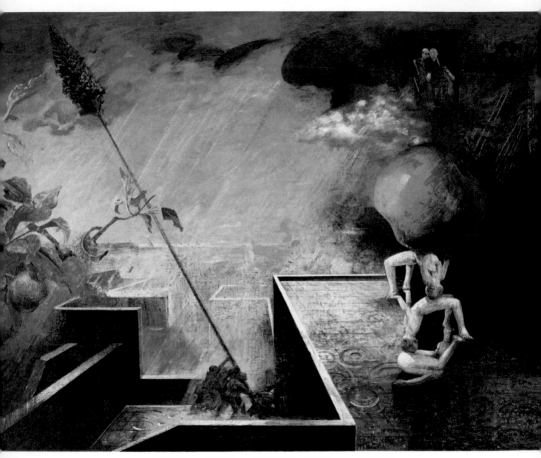

豈夢光，《碩果》，木板油畫，50*60cm，2000年

第三章　碩果

我是誰？我從那裡來？

身為第二十一代新後的我，還會知道⋯我將到哪裡去？

我可以猜到⋯下一站是哪兒了。

果然！⋯去「卡通」城。

我是不情願的，但這是我辛勤工作所獲得的，畢竟那是極樂世界。

語：豈夢光

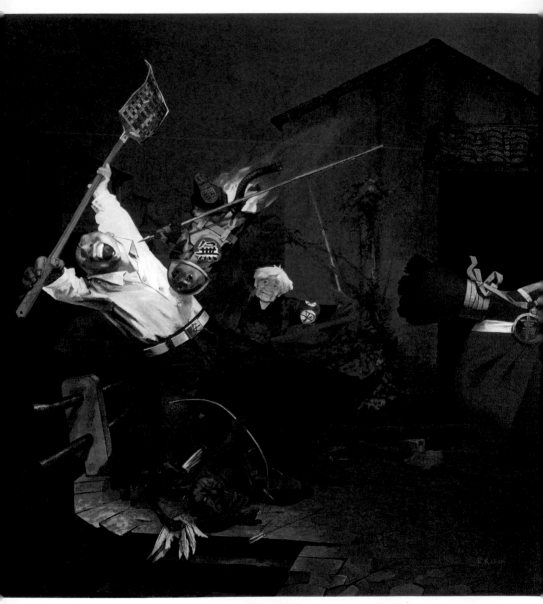

豈夢光，《回馬槍》，布面油畫，150*150cm，2006年

1 回馬槍

秦野次悠閒地逛著美術館。

這原本是座古老的美術館，剛剛重新整修，將全部牆面換上花岡岩石材貼片，頓時整座美術館顯得煥然一新。

秦野次在一件裝置作品前停了下來。

有個老太婆拿著一支鐳射槍朝自己發射，老太婆的身後站著另一位妙齡女子，兩人神態一模一樣。

秦野次微微彎腰，念著作品名稱：

「《相對論》。」

臉上露出慣有的笑容，淡淡地說：

「愛恩斯坦的相對論：利用光速，回到從前。

真能這樣，我們直接回到秦朝去。」

美豔女子態度恭敬地跟隨在旁，微笑點頭附和。

「川子，那件畫作在哪裡？」秦野次問。

「請您隨我來。」

在川子的引導下，很快地來到了《想像中的地主場院》作品前。

秦野次自幼生長在財閥世家，家族美術品收藏不計其數，對藝術的鑑賞品味極高。

「有人在變戲法、有人在洞房、有棵搖錢樹、……古典寫實的技法，超現實的想像，典型的當代藝術。」

「現代藝術最根本的表現形式特徵在於它取消了任何對象化的觀照方式，人們再也不能像欣賞傳統藝術那樣一覽無餘、一望便知了，現代藝術是一種遊戲之謎，是一種謎一般的遊戲。」

秦野次看著畫，意有所指的說：

「凡人只能看到畫的表像，看不透隱含底層的千古秘密。」

── 李魯甯，《加達默爾解釋學美學思想的基本精神》，文章來源：山東大學文藝美學研究中心。

川子適時報告說：

「Peter博士來電：實驗室已經恢復，透視儀可以運行了。」

秦野次露出一抹笑意：

「用神奇的科學來解開迷樣的藝術，稀世寶藏即將重現。」

「對了，川子。約Peter博士的女兒Mary見個面。」

秦野次指示著。

「好的。」

川子一向順從秦野次，只是面對這位華裔美女，她似乎多一分戒心，不明白是否由於美麗女人之間，天生的猜忌心理，還是怕秦野次心思有所轉移，她忍不住多說了一句：

「我直覺這女子不簡單。」

「川子多慮了。」

秦野次笑著說：「美麗的女人沒那麼可怕。」

「明白。」

川子不再多言，她知道多說無益，當一個男子想要親近一個女子時，旁人的叮嚀，只會徒增反感。她向來明白：以秦野次這種財閥少東，未來身邊不會缺乏女人。只是她還不清楚，秦野次將她擺在什麼位置上。

「川子不要多想。」

秦野次生性敏感，補充一句：

「把Mary留在身邊，會讓西安那方面的工作更加順利。」

川子眼神透露欣慰的神情，移轉話題說：

「美術館的閉館時間是下午五點，等你指示。」

秦野次只說一句：「明天上午開館之前，這幅畫要掛回來。」

「是。」

川子服從地說。

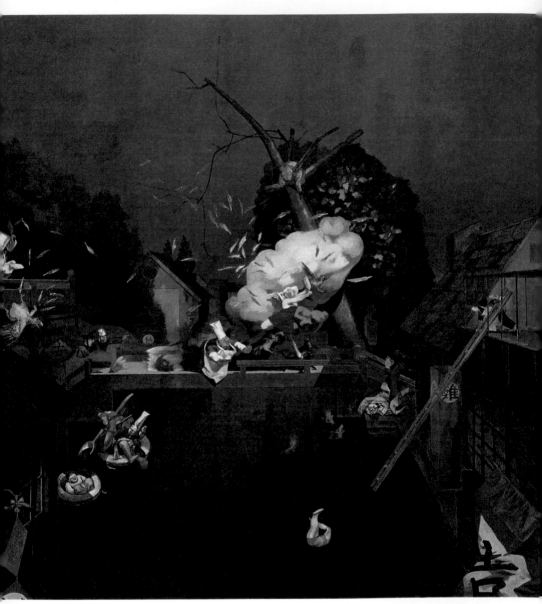

豈夢光，《烈女小鳳仙》，布面油畫，150*150cm，2006年

2 烈女小鳳仙

承蒙畫家夢光夫婦的邀約，我與(May)來到了美術館。

「中國油畫百年回顧展」是藝術界的盛事。

油畫做為西方繪畫最重要的畫種，其歷史可以追溯到中世紀，卻一直到十五世紀才開始被廣泛使用，它採用亞麻子油調和顏料，在布面或板上作畫。西方油畫在這五百多年間的發展過程中，歷經古典、近代、現代各個時期，出現眾多的流派，在風格、技法及繪畫理論上，已經相當地完備。

油畫，在中國早先也被稱之為西畫，顧名思義，是由西方傳過來的繪畫方式。油畫傳入中國，通常的說法是始於一五八三年利瑪竇到中國，那是明朝神宗萬曆十一年。而在康熙年間，傳教士郎世寧以繪畫供奉朝廷，從而把西方的油畫技法帶入了宮中。

然而一般學術界卻常用「油畫百年」來概括油畫傳入的時間；將計算的時間拉近到清末維新變法之後，那時許多青年學子先後赴英、法、日本等國學習西洋繪畫，這些人學成歸國後帶來了西方及日本先進的教學方法及創作理念，紛紛辦學辦校，並從事藝術創作，對中國油畫產生巨大的

影響。

我與Mary一起逛著美術館，邊走邊聊著。

談美術史是Mary專業的領域。對中國油畫發展歷史，她也並不陌生，因此熱心地為我解說著。對這位華裔美女博士，打從一出現就十足的好感。私下裡我曾對這種感覺作過檢討：究竟是迷戀她的外貌，還是欣賞她的內涵。其實這種分析根本多餘，喜歡一個人，往往不屬於理性分析，而來自感性的愛戀。

與Mary一起在美術館，興起詩樣的心情，想到這裡，不自覺地傻笑了起來。

「我看見你了，Mary。」

「我在人海中尋覓著，等候與你美麗的遇見。我有個信念：只要你出現，就可以看得見。此刻，

「你在笑什麼？」

Mary將我拉回現實來。

「我，沒事，偷著樂。」被發現了，反而有點心虛。

「你這人真有趣。」Mary直爽地說。

「有趣?!這句話大概是褒詞。」我笑得更開懷。

這次「中國油畫百年回顧展」能夠被邀展的畫家自然是一項榮譽，每位畫家可以展出的作品都是代表作。

畫家夢光夫婦與藝術界朋友在一旁閒談著，時而發出爽朗的笑聲。

隱約可以聽到夢光談到自己創作的主張：

「我運用標題形式是因為我認為『眾所周知的』必然是『深有所感的』，以此展開我的作品會更容易。因而我使用了一些手法，也包括『隱喻』，但那不一定是『借古諷今』，而是挖掘現實表層下面的真實所在。……」[2]

Mary與我悄悄地走過畫家身後，來到了鄰近的一個展區。

現在我就站在《想像中的地主場院》這幅畫作的前面，心想：

2 節錄自《水天中、豈夢光問答錄》一九九六年七月。

「這件作品差點就被拍賣了，也差點就被搶奪了，現在能夠在這座美術最高殿堂展出，真不容易。」

Mary站在我身旁，不經意地提說：

「川子邀請我下周到秦野次的招待所共進晚餐。」

「你答應了。」我有點驚訝，想不到對方行動這麼快。

「當然。我得問爹地的下落。」Mary似乎完全沒有戒心地說。

「讓我陪你去吧。」我不知道哪來的勇氣，脫口而出，但話才說出口卻開始後悔了，回想那天從秦野次招待所出來，發誓再也不會回去，那是趟恐怖之旅。或許我應該要讓Mary知道秦野次的為人，不能眼睜睜看她落入陷阱。

我改口說：「還是不要去吧。」

「不能不去。」Mary態度很堅決：「我才不怕他，自己一個人去。」

Mary剛烈起來，很有巾幗不讓鬚眉的豪氣。該是時候告訴她實情，當她瞭解真相之後，可以對秦野次多一道提防。我決定將那天的情景和盤說出：

「Mary，在鬥茶之前，秦野次曾邀我過去他的私人會所。」

話才起個頭，畫家夢光突然現身：

「怎麼樣？還看不厭。」

豈夢光，《瞞天過海》，布面油畫，150*150cm，2007年

3 瞞天過海

「越看越有意思，每次看你的畫，都有新體會。」我回應夢光的問話，中斷原本與Mary談秦野次的話題，繼續評論說：

「你的畫有一種徹底的個人主義精神，毫不顧忌潮流與趨勢，在一種對藝術製作的直接體驗和對人生的冥思中，講述自己編造的寓言與神話。」[3]

「你是知音。愛畫、懂畫，每每能清楚地歸納我的創作感受。」夢光很哥們的對我拍拍肩。接著說：

「這幅畫好久沒見了。很多技法，其實過了那個狀態，現在也畫不出來了。」畫家目不轉睛地盯著畫看。

「這張畫我收藏十多年了，對它感到陌生了吧。」我笑著說。

「我畫的東西，就好像我的兒女，雖然出嫁了，卻永遠熟悉、親切。」畫家自信地說。

3 引述自易英《現代神話與精神家園》，《藝術界》雙月刊，二〇〇六年十一月。

「但是無法透視底層吧。」Mary開玩笑地插嘴。

「這倒是。」畫家故意說：「搞不好底層的畫已經不在了。」

「什麼不在了？」畫家夫人曉燕突如其來地出現。

「我說這張畫的底層，你的那張舊畫可能不在了。」夢光依舊玩笑口吻說著。

「真的嗎？」我聽了卻開始不安起來：「怎麼辨別？」

「有個最簡單的方法。」夢光笑意依然，沒怎麼在意。

「怎麼做？」我很認真地的問，秦野次那張陰柔卻充滿自信的臉，這時很清楚地在腦海浮現。

「老辦法，檢查背面的簽字及畫布的情況。」夢光一面說，一面還捉狹似地眨了一下眼睛，似乎暗示：有興趣咱們不妨當場偷偷地來檢查看看。

曉燕在一旁聽了，也覺得不放心：「我來引開那位警衛的注意，你們快速察看一下。」

說完，轉身對著警衛走過去，故意搭訕說：

「師傅您好，請問衛生間怎麼走……」

曉燕順利的與警衛攀談，將他帶開……

「這裡好像迷宮一樣，您得幫我指個方向。」

趁著曉燕帶走警衛的空檔，我與Mary一人一邊，快速掀起畫框……

「夢光兄，有勞您檢查看看。」

夢光迅速的低頭查看。

這一看不得了，夢光臉色凝重，低聲說：「糟了，畫布不對。」

豈夢光，《馬後炮》，布面油畫，150*150cm，2005年

4 馬後炮

「我去報警。」畫家夢光當下反應。

「等等。」我喊住，問他：「你丟了什麼？」

夢光仔細想想，摸了摸頭，哭笑不得地說：「丟了底層的一張畫。」

曉燕這時也回來了，低聲問：「如何？」

「走，找主辦單位抗議去。」曉燕仿佛自己的畫真丟了。

「那張底層的畫不在了。」Mary代為回答：「畫布不對」

「抗議什麼？」夢光啞然失笑，一副莫可奈何的聳聳肩：「畫不是還在嗎？」

曉燕這才歉了口氣說：

「哎！畫是原作，只是畫布被掉包了，底層的畫不見了，這種事誰也不信。」

「如果再加上《阿房宮寶藏》……」我搖了搖頭。

「說出來，恐怕人家以為我們是來鬧的。」

「真是有苦難言。」曉燕聽了也很無奈：「這委屈沒法說。」

「對手真是厲害。」Mary隨口說了一句，臉部表情高深莫測。

秦野次果然是個陰狠的腳色，他隨時調整作戰計畫，表面上讓我贏得比賽，實際上早就另有盤算。他外表誠懇地像個君子，實際骨子裡頭卻是個不折不扣的小人。這種人真是防不勝防，單純消極的防禦是不行的，攻擊才是最好的防禦。

問題是我能發動什麼攻擊，兩張底層的畫全部弄丟了，皮博士被綁架，對方論財力、物力都勝出太多。到目前為止，知道有阿房宮寶藏，還是從對方口中得到證實。我方可以說一點勝算都沒有，如何攻擊，除非，除非能夠比秦野次早一步破解阿房宮之謎。這個秦野次，真是個可怕的對手。

「我原本懷疑，秦野次那天比賽最後是故意輸的。」

我總算想明白了，有點懊惱又讓秦野次詭計得逞。

「怎麼說？」大夥異口同聲地問。

「他想避開眾人的目光，不動聲色把底畫偷走。」我回答。

豈夢光，《牛‧公社‧鮮花》，布面油畫，89*116cm，1996年

5 牛・公社・鮮花

為了重新找到兩張畫的原始底稿，夢光決定駕著吉普車和夫人曉燕回一趟老家——保定。自從北京到石家莊的京石高速公路通車了之後，不到兩個小時的車程就可以回到老家。

保定是座古城，已經有二千多年的歷史，從春秋戰國時期開始建城，秦朝一統天下，建了三十六個郡，保定屬於上谷郡，因此保定也稱上谷。

自古以來，保定被視為京畿重地，因為保定之名，意味著保衛大都、安定天下，大都指的就是京城——北京。

夢光當年在保定教書，與曉燕成家之後，兩人好長一段時間都住在保定。後來順應改革開放的大情勢，夫妻毅然決然的下海，放棄當教師的鐵飯碗，情願到北京郊區租了個農舍當工作室，成為專職畫家。

夢光的老家是棟小四合院，好幾戶人家一起住著。

四合院歷史悠久，這種傳統建築模式可以追溯到三千多年前的西周時期。四合院往往中間為空

地，四面屋舍圍繞呈正方形，屋子之間非常獨立。

四合院原本屬於達官富商居住，但是建國解放之後，淪為大雜院，往往幾戶人家全擠在一個四合院，中間院地成為公共空間，洗衣燒飯，全在院內解決。

「吆！這不是夢光和曉燕嗎？」隔壁的孫大嬸喊著。

「孫媽您好。」夢光客氣地問了聲好。

「孫媽您好。」曉燕也禮貌的打了聲招呼。

「長肉了，現在樣子更好看。」

「曉燕有日子不見了。」孫大嬸熱情地過來牽手，端詳說：

四合院的好處是可以守望相助，大家彼此熟悉，像個親人；因此儘管屋子空著沒人住，平常也有人可以關照。

「小倆口今兒個怎麼有空回來？」孫大嬸問。

「回來拿點東西。」夢光隨口答。

「對了，你看看有沒少什麼東西？」孫大嬸神情嚴肅地說。

「怎麼了？」夢光不解的問。

「前天傍晚，我從窗戶隱約看到有人從你的屋子出來。」孫大嬸神秘兮兮地說：「我追出來已經看不到人影了。」

「是認識的人嗎？」曉燕緊張地問。

「我，我……也不好說。」孫大嬸吞吞吐吐地回答：「背影很像一個人。」

「像誰？」畫家夫婦異口同聲地問。

「像老李，……」孫大嬸遲疑地說：

「李師傅。」

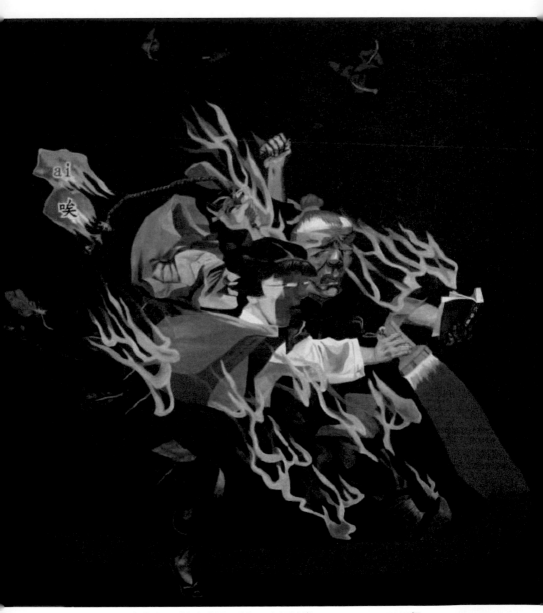

豈夢光，《六字真言－唉》，布面油畫，110*110cm，2008年

6 唉！

房子沒人住，久了自然有股霉味，何況這本來就是間老房子。

屋子不大，一眼可以看透。進門擺滿家電，有一台電視機、一台電冰箱；高低兩台電扇和兩輛破舊不堪的腳踏車。一座大書櫥將屋子分隔成裡外兩個空間，裡頭就是衣櫃、床鋪還有一張書桌，現在床上堆滿一些存放雜物的紙箱。

剛剛進門的時候，夢光刻意查看了一下地面，果然有足跡。

「唉！真的有人進來過。」夢光指著腳印說。

「難道是李師傅嗎？」

曉燕語帶疑惑：「這麼多年音信全無，突然出現了，實在匪夷所思。」

「我也覺得奇怪。」

夢光隨即仔細一想，卻又感覺不無可能：

「只是這個時間點出現，太湊巧了，時機很敏感。」

「如果不是李師傅，來人會是誰？」

曉燕實在無法想像：「有誰對這棟老房子有興趣？」

夢光巡視了一下周遭說：「最值錢的幾樣家電都在，沒丟什麼東西。」

「看樣子也不像是一般小偷。」

曉燕自我調侃著，這屋子根本沒什麼值錢的東西，早先經濟狀況不好，都是一些尋常的日常用品。

「如果真有小偷進來，大概要大失所望了，恐怕白跑這一趟。」

兩個人邊聊，邊翻箱倒櫃地找著。

「我來看看是否會夾在筆記本上。」

夢光說著，在已經打包好的紙箱裡，重新開封，**翻出**一迭資料夾，仔細地查找著。

「會不會夾在那本書裡？」曉燕突然抬頭問。

「哪一本？」夢光一時沒有會意。

「中國古建築。」

曉燕說：

「李師傅寫的書。」

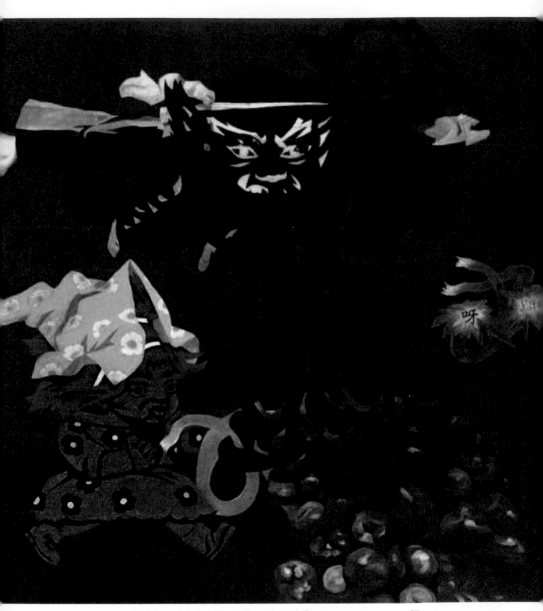

豈夢光，《六字真言－呀》，布面油畫，110*110cm，2008年

7 呀。

中國傳統建築具有悠久的發展歷史，從穴居、巢居到地上建築，由於幅員遼闊，各地氣候、地質與人文條件都不相同，因此形成許多獨特的建築風格。

李師傅幾年來，一有空，就到處旅遊，考察各地古老建築。

「也對。那本書是李師傅的心血，搞不好有線索？」夢光附和著。

「你瞧。書架前有許多凌亂的腳印，表示來人在這裡逗留了一會兒。」曉燕對屋內被不明人士闖入，一直耿耿於懷，看到這些足跡，更加緊張起來，「對方好像也在找東西，該不會跟我們要找的一樣吧。」

夢光也起身開始往書架上搜尋，滿架子的書，蓋了厚厚的一層灰。

「你還記得李師傅幫我們修過屋頂吧。」曉燕溫馨回憶著。

夢光不禁抬頭望了一下頂棚，稱讚說：「這木結構做的真牢靠。李師傅在科研方面不僅精通理論，實踐能力更強。」

中國古建築最大的特色是木結構為主，即採用木樑、木柱來構成房子的主要框架，屋頂的重量透過橫樑傳遞到立柱上，牆壁只起隔斷作用，並不負擔房子的承重，因此中國建築往往能夠「牆倒屋不塌」。

「書在這裡」曉燕突然提高聲調說。

「這屋頂自從整建之後，還真滴水不漏。」阿光仰著頭，趁機巡視一下天花板。

夢光轉而挨過身去看：

「奇怪了，這本書怎麼會放在桌上？」

「這本書有被撕過得痕跡，前面少了一頁。」曉燕翻著書說。「兩張圖稿夾在裡面。但是模糊一片，完全看不清楚了。」

夢光接過書來看，瞄了一眼內容：

秦代阿房宮的建設，把中國建築推向第一個高峰，這座傳說中的宮殿，將一座山，兩條河全部納進來，依山伴水、樓臺水榭到處林立，雕樑畫棟，美不勝收。

隨口念出那一頁的標題：

「阿房宮的奧秘。」

「呀！」

夫婦倆看了不約而同地大叫一聲，驚的再說不出話來。

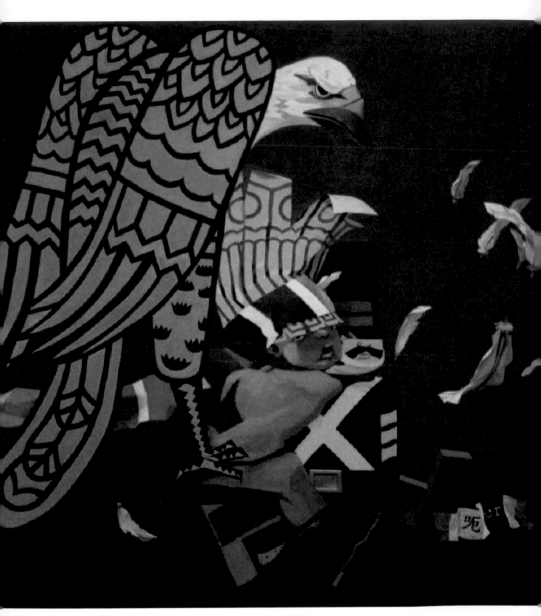

豈夢光，《六字真言－呃》，布面油畫，110*110cm， 2008年

8 呃。

畫家夫婦從老家保定回來後，十萬火急的邀請我與Mary到他們的工作室。

我小心翼翼地看著桌面上的兩張圖稿，果然已經破舊模糊不堪。

「這兩張圖稿已經無法辨識，等同廢紙一般。」我邊看邊搖頭。

「不會是廢紙。」

曉燕很有信心的說：「給我幾天的時間，可以把原稿重新描繪出來。」

「但是，這兩張圖稿究竟有何關係？」Mary也挨近身子來仔細查看。

「這本書應該可以找到蛛絲馬跡。」夢光拿出書本，對著封面念著：

「書名是《中國古建築》，作者是《李川主》。」

「李川主是誰呀？」Mary聽了不明白地發問。

「就是李師傅呀。」夢光回答，想了一下才說：

「老家鄰居孫大嬸最近好像看到他了。」

這個時間出現讓我不免多想。

「這麼湊巧。」

「我也覺得不可思議。」夢光搖了搖頭說：

「李師傅消失很多年了。」

「呃！」

Mary不自主地發出無法想像的驚歎語，跌入沉思。

「他好像不會老似的，孫媽看背影都沒變。」一旁的曉燕補充說。

「奇怪的事還不止這件。」

夢光又說：「那天翻箱倒櫃找這兩張圖稿，你們猜在哪裡找到的？」

「Where？……」Mary情急地以英文發問。

「就在《中國古建築》這本書裡。」

夢光以難以置信的表情說：「而且，就夾在《阿房宮的奧秘》這一頁。」

大夥心裡都清楚：「這個人的用意很明顯，擺明讓我們翻書找答案。」

「書我仔細看了，大部分是關於阿房宮建築的圖稿，作者參考其它古建築和文獻資料，詳細推演描繪了阿房宮的主體平面配置圖。」

畫家覺得這本書對他大有幫助，夢光高興地說：「有了這本書參考，我的那張底層《阿房宮》的畫，可以很詳盡地再重新描畫出來。但是書被撕去一頁，剛好是探討阿房宮入口位置的內容。」。

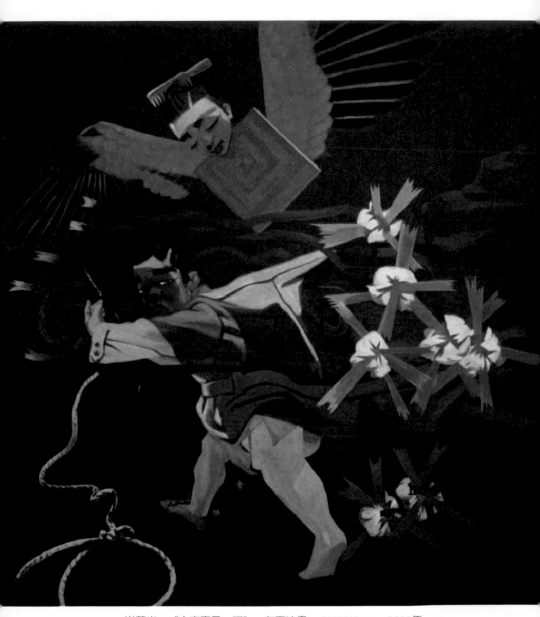

豈夢光，《六字真言－呵》，布面油畫， 110*110cm， 2008年

9 呵！

我捧著書，又念一遍書名：「中國古建築。作者是『李川主』。」

「李川主」，重複默念這個名字，試圖在腦海資料庫搜尋，隱約地覺得聽過這個名字。

「我想起來了。」突然靈光一閃，我說：

「我知道李川主是誰？」

「誰？」大家目光全落在我身上。

「李冰，兩千多年前整治『都江堰』的李冰。」

說完，連我自己都不相信。

誰是李冰，Mary當然不認識。

透過iPhone，Mary連接上網，仔細搜尋到李冰的資料：

「李冰，上通天文，下通地理，是中國二千多年前的傳奇人物。戰國時期，四川經常鬧水災，李

冰帶領整治，完成舉世聞名的『都江堰』水利工程，讓成都平原從此脫離水患，邁向富庶，造福後代子孫幾千年。四川人感念他的恩德，所以尊稱李冰為『川主』。」

「瞧。李川主就是李冰。」我找到佐證。

「如果真是他，到現在得有兩千五百歲了。」夢光故意說：

「他肯定吃了長生不老的靈藥。」

「到過『都江堰』的人，都會對李冰的鬼斧神工，驚歎不已。」

我說：

「那不是凡人能力所及的工程，只有神仙大展神通才辦得到。」

「難道他真的是神仙。」

畫家夫人曉燕邊說，邊掩著嘴笑。

Mary在一旁聽了不可思議地直搖頭。

「歷史上沒有記載李冰何時出生、何時死亡，他好像突然就出現在那個時代，幹了一番同代人無法做到的事，然後就消失了。」我說。

「還有李師傅的圖稿提到唐代李淳風的《推背圖》也很奇怪。」

我越想越神奇地說：

「李淳風也是個通達天文地理的奇人，《推背圖》完成在唐朝，卻一直可以預言到現在以後的千年。」

「是呀！仔細回想：李師傅本人只說當年從國外回來，對於家世很少提及，後來突然又神秘失蹤了。」夢光也加入推演。

「會不會他們根本是同一個人？」曉燕率直地說。

「呵！如果他不是神仙，就是鬼魂了。」

夢光最後索性開起玩笑來。

我也無從想像地說：

「李冰，李川主，他不止屬於過去，依然活躍在現在。」

「He comes from the future.」

Mary突然發出驚人之語：

「他可能來自未來。」

說完，大家都忍不住哈哈大笑。

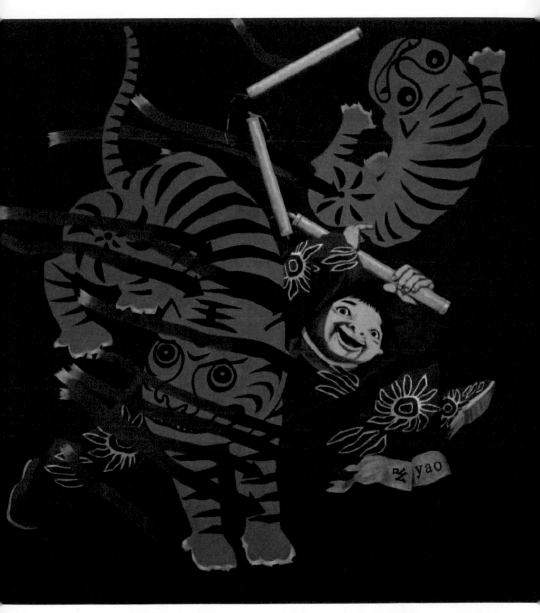

豈夢光，《六字真言－吽》，布面油畫，110*110cm，2008年

10 吆。

李師傅平時沉默寡言，凡事不爭，卻也來者不拒，有求必應。

在工廠，各種問題只要找上他，總能迎刃而解。

李師傅好像什麼都懂。

果然當天晚上有個月全蝕。

李師傅跟大夥說：「今晚是百年難得一見的『天狗食月』，整個月亮會慢慢地被吃掉。」

「夜裡記得仰頭看月亮。」

李師傅經常得獎。

「恭喜你得到『科研之星』，那套機器改良方案獲獎了。」廠長說。

「謝謝。」李師傅很平靜地答。

「下個月調你到科研部門當主任。」廠長說。

「謝謝您的好意，但是我身體一直不好，主任就免了，其他的事服從組織安排。」

只要遇到升職當官，他總是敬謝不敏，很客氣地推辭了。

鄰居們經常享受李師傅的研發成果。

「這個水龍頭的水是熱的。」

李師傅告訴大家說：「只要有太陽就能用。」

於是院子裡有個太陽能的熱水龍頭。

李師傅上下班很規律，下班後就埋在屋子裡抄抄寫寫、敲敲打打，遇到假日就帶著相機往外跑，考察各地的古建築。

「呦！忙什麼呢？」

「瞎忙。」

這是李師傅最常與人的對話。

李師傅，儘管是大夥眼中的老好人，卻也是個謎樣的人物。

有天晚上，李師傅來到夢光的屋子。

「聽說油畫可以保存幾百年。」李師傅見面開門見山地說。

接著，小心翼翼的從一個紙盒中掏出兩張圖稿說：「想請兩位幫忙按比例放大重繪。」

「這好像是一座宮殿。」夢光看著其中一張圖說。

「這是阿房宮的立面圖。」李師傅毫不隱瞞地說：「另外是張街景圖。」

「哪裡的街景圖？」夢光問。

「西安。」

李師傅繼續說：「這是家傳的圖稿，我沒有子女，先把它保存下來，等待有緣人。」

夢光佩服李師傅的為人，街坊鄰居平常接受他許多恩惠，既然是李師傅開口，當然義不容辭。

「這張街景很有意思，兩個小孩在吃蛋。」

曉燕看到小孩就開心，結婚之後一直盼望著能有個自己的孩子⋯「這張我來畫好了，肯定把小孩畫的很可愛。」

「這張街景圖像唐朝《推背圖》一樣，是有隱喻的。」李師傅笑著說。

「難不成是張藏寶圖。」夢光開玩笑地問。

「就是張藏寶圖。有勞兩位費點心、好好畫。」李師傅嬉笑著，一臉沒正經的模樣，大夥聽了也沒在意。

改革開放不久，有一天晚上，李師傅接到一通海外電話。

「終於聯絡到你了，回來吧。⋯⋯」一位老人的越洋來電。

放下電話，李師傅淚流滿面，哭得很傷心，不斷地反覆地說著：

「真的嗎？我有孩子。」

接著，匆忙地就出國了，從此沒了音訊。

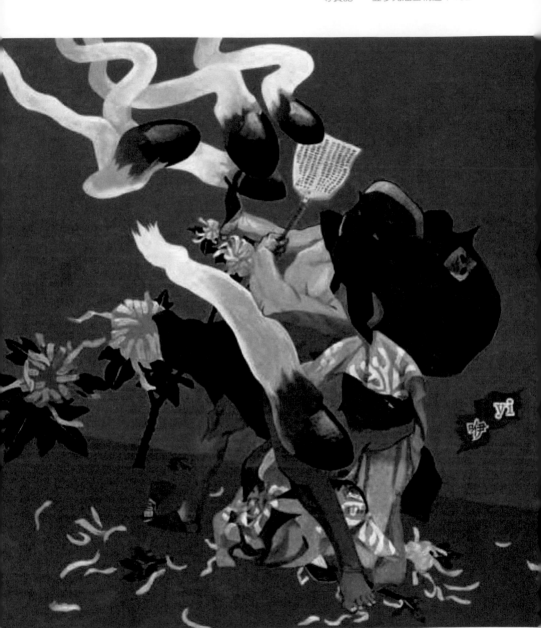

豈夢光，《六字真言－咿》，布面油畫，110*110cm，2008年

11 咿。

半空中的數位螢幕顯示一張畫，

《想像中的地主場院》底層的那張畫。

秦野次神情專注地看著：「咦！這是什麼？」

「好像是一張街景圖。」川子在一旁回答：

螢幕馬上出現阿房宮沒有被火燒前的原貌。

「你把阿房宮那張底畫也調出來。」秦野次說。

「你試著把兩張畫重迭，讓電腦自動組合一下。」秦野次說。

半空中的螢幕畫面現在精彩的變化著。

阿房宮成為一座立體的３Ｄ透視圖，正在３６０度天旋地轉的變換不同角度，時而放大，時而縮

小，兩張畫不斷地進行交叉比對。經過好一會兒的功夫，機器發出悅耳的響聲，兩張畫有許多地方局部重迭在一起。

「這兩張圖不夠準確，重疊的部分太多了。」

川子眉頭微皺，對於比對結果並不滿意。

這時，秦野次的手機鈴聲響起，他看了螢幕並無來電號碼顯示，接起電話後表情轉為神秘，刻意放低聲調交談著：「我明白了。」

放下電話，秦野次掩不住內心的激動說：

「第二張圖有兩個小孩在吃蛋，幫我查一下在中國習俗裡，吃立夏蛋有沒有什麼特別的含義？」

川子立刻搜尋「立夏蛋」，半空中的虛擬螢幕出現上百條資訊。

「立夏，每年5月5日或5月6日是農曆的立夏。每逢立夏，人們都要吃煮雞蛋或鹹鴨蛋，認為立

夏吃雞蛋能強健身體。立夏蛋，是立夏那天最經典的食物。」[4]

秦野次露出滿意的微笑⋯

「兩張畫指出了時間與空間的方向。」

隨即對著一旁的川子問⋯

「今天是幾號？」

「五月一號。」川子立即回答。

「時間很緊迫，錯過立夏這天，又必須再等一年。該是到阿房宮現場的時候了。」秦野次說。

4　參考《百度百科》立夏：http://baike.baidu.com/view/25743.htm；立夏蛋：http://baike.baidu.com/view/1046013.htm。

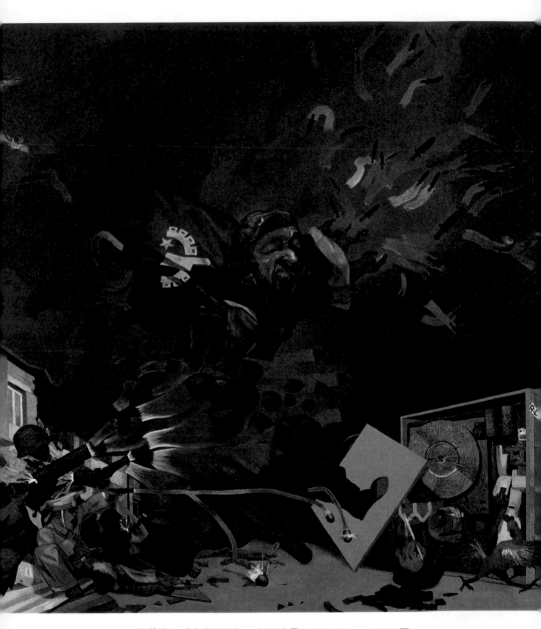

豈夢光，《小李飛刀》，布面油畫，150*150cm，2006年

12 小李飛刀

我的手機鈴響，來電顯示是Mary。

「嗨！Mary，與秦野次見面的時間定下來了嗎？」我接起電話立刻就問。

「我去過了。」Mary簡短回答。

「他沒對你怎樣？」我有點不可置信。

「秦野次這個人很客氣、也很健談，沒你說的那麼可怕。」Mary似乎完全沒有戒心地說。

「難道他沒提到皮博士嗎？」我不知道秦野次葫蘆裡賣什麼膏藥。

「爹地在西安很平安。」Mary平靜地說。

「你別輕易相信秦野次，他這個人很陰狠的。」我決定準備向Mary全盤說出上次所見所聞。

「你是說那座左手的雕塑嗎？」電話裡的Mary竟然主動提起，還傳出笑聲：「秦野次要我轉達對

您的歡意，那是開玩笑的，為了讓你把畫割愛。」

我聽了一時無語，這個秦野真行，同樣的事情經他不同的說法，結果完全不一樣，最可恨的是，竟然一下子能讓Mary卸下心房。

「你真的相信秦野次說的話了嗎？」我有點氣短。

「我與爹地通上電話了，確實是爹地接的電話，他要我放心，先回國去。」Mary轉述與皮博士的談話內容。

「那你要回去了嗎？」我聽了五味雜陳。

「我要到西安。」Mary在電話一頭停頓了一下…「秦野次邀我同行。」

「你答應了？」一時間，我心裡很不是滋味。

「我說隨後去。」Mary又停頓了一下…「你有空嗎？陪我一起去。」

「好呀。」我不假思索，立即答應。

「我比較相信你。」Mary又補了一句。

這句話最動聽，心情瞬間大好，俠義之心高漲，心想：「我怎能放任一個弱女子單獨去涉險。明知此去兇險無比，只有勇往直前。」

我的腦海浮現秦野次在冷笑，我上去就是給他一拳，把他撂倒。

當下立即果斷地問：「我們什麼時候出發？」

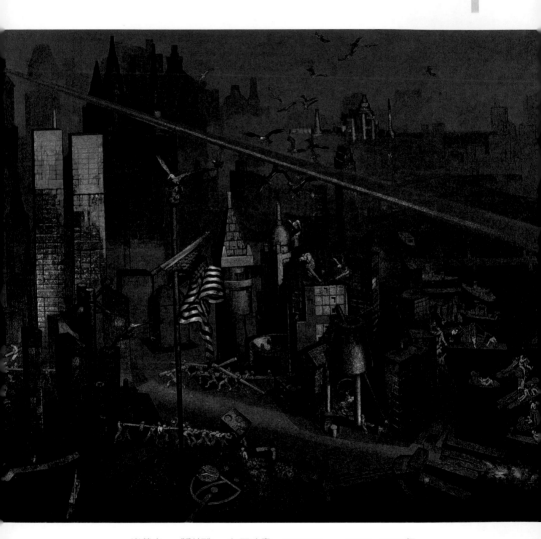

豈夢光，《彩虹》，布面油畫，150*180cm，2000－2005年

第四章　彩虹

我的故事裡，講場面，不講場地，有畫面，不計是非。因為我看到，凡事有始無終，你打我一拳，開始就有了刀槍往來。古今中外，豪俠匪寇們反覆登場、亮相和謝幕。相似的劇情繼續上演，而我們往往無法看到，也不願看到劇終。

語：豈夢光

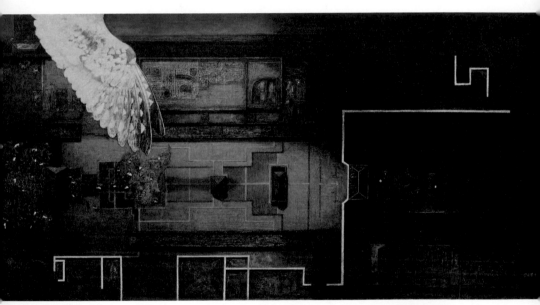

豈夢光，《空‧紫禁城》，布面油畫，81*170cm，1996年

1 空・紫禁城

搭晚上的班機先到西安，我與Mary在候機廳的咖啡座。

在西元前221年，秦國滅了齊國之後，中國結束了自春秋以來，500多年諸侯割據、常年戰亂的時代，建立了史上第一個君主中央集權的國家，史稱秦朝。

根據司馬遷《史記》的記載，寫到項羽當年攻進秦朝咸陽城之後，一把火把宮殿燒了，大火燃燒三個月還不熄滅，後代的人就以此來推測阿房宮的恢宏壯麗。咸陽也是現在的西安。

趁著候機的空檔，為Mary補一堂中國歷史課。

這位藝術學博士，正上演著現代版的千里尋親記，遠從日本千里迢迢來到中國，迫切地要揭開父親失蹤之謎。

「阿房宮內，真的有寶藏嗎？」Mary好奇的問。

「秦朝一統天下之後，許多傳說中的奇珍異寶都被搜刮到京城來，比如說《和氏璧》，這塊歷史上最著名的美玉，當年秦國曾用詭計，想以十五座城池來交換，卻沒有得逞。在秦國滅了趙國之

後，和氏璧自然落到秦始皇手中。」我一口氣扼要地說出《完璧歸趙》的典故。

Mary當然沒有聽過《和氏璧》，聽得津津有味。

「其他，削鐵如泥的寶劍魚腸劍、甚至天書《奇門遁甲》……，全部在秦始皇的庫房清冊中。」

「什麼是《奇門遁甲》呀？」Mary果真聽得很仔細，不明白立馬發問。

「簡單的講，就是一本中國的魔法書。秦始皇的陵墓能埋藏二千多年，就是以中國的巫術，佈滿各式各樣的機關。」我試著用當下流行的語言來解說。

「哇！真苦。」

Mary聽得張大了嘴，不知覺地喝了一大口咖啡⋯

「Espresso這種超濃縮咖啡，你一口喝了，當然苦。」我笑著說，咖啡我也愛。

「阿房宮是否也佈滿『奇門遁甲』？」Mary聯想地說。

「當然。」我悠悠地回答：

「否則也不會湮沒了二千多年，連所在位置都找不到。」

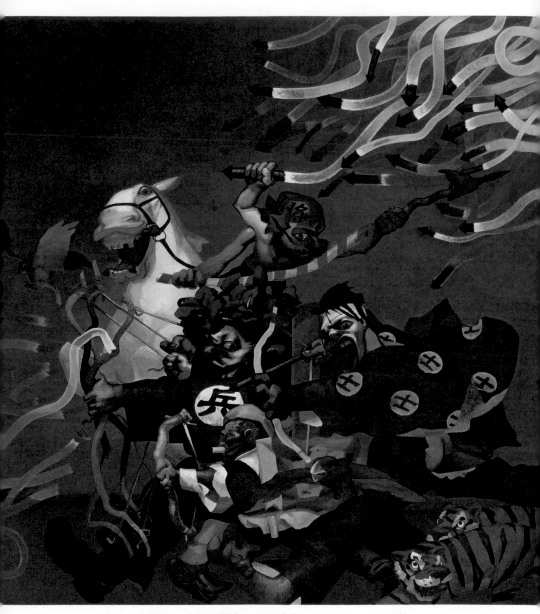

豈夢光，《馬虎兵團》，布面油畫，150*150cm，2004年

2 馬虎兵團

這是個熱門的旅遊景點：西安兵馬俑。

參觀人潮一波波的湧入。

博物館導遊人員很詳細地解說著：

「俑是古代用來陪葬的假人，秦俑高大，平均身高一‧八米，做工精細，小到頭髮、眉毛，都絲不苟，精雕細琢。」

「秦始皇兵馬俑，又被稱為秦始皇陵兵馬俑，距離今天二千二百多年了。秦始皇十三歲即位，就開始建造他的陵墓，前後經歷三十九年，動用民工七十萬人，在一九七四年被當地農民發現時，兵俑服裝還十分的鮮豔。」

秦野次和一身勁裝的川子，夾在遊客中，隨意地到處走動、參觀。

「這是二號坑，最新對外開放的一個坑。」

導覽人員繼續講解說：

「秦始皇陵墓是一片建築群，總面積達到五十平方公里，包含秦始皇陵及秦兵馬俑兩部分，兵俑

重現秦軍的風範，位置在皇陵核心位置以東一‧五公里處，地處周邊，有保衛寢宮的涵義。目前對外開放三個坑。」

秦野次專心聽著講解，仔細核對位置，觀看四周環境。

「按照古書的記載，秦始皇的陵墓天頂應該有天文星象，而地面則有山川地理圖，這裡卻已經找不到絲毫的痕跡。」川子在一旁嘟起嘴小聲地說。

「得找到星空圖才行，在對的時間與空間下，才能找到正確的位置。」

秦野次居然很有哲理地再補上一句：

「人生也一樣。」

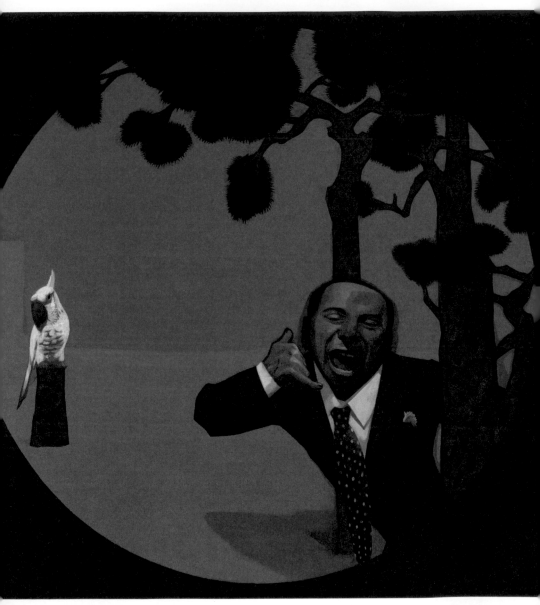

豈夢光，《男十忙－老貝的心事》，布面油畫，110*110cm，2010年

3 心事

一大片落地的玻璃窗，可以清楚地看到戶外的景象，遠方飛機繁忙地起降著。今晚是上弦月，天空正對著你微笑。星星很閃亮，好像俏皮地不停眨眼睛。

「咖啡還續杯嗎？」我殷勤地問Mary。

「不喝了，今天喝多了，怕夜裡不好睡。」Mary眼神望向遙遠的夜空。

「據說，一顆星星代表一個人。」Mary有所感觸。

「是呀，你看到最閃亮的那顆，就是最思念的人。」

我意有所指地說，這麼美好的夜，這樣兩人獨處的機會，怎麼可以不好好把握。

「我很想念爹地。」Mary的表情美麗又帶點憂傷。

「皮博士在西安，很快就能見面了。」

我安慰著，試著轉移她的心思：「瞧！遠方有條白色的光帶。」

「看到了。好美哦，那是什麼？」Mary語氣轉而熱絡起來。

「那是銀河，在中國也叫天河。你仔細看銀河西岸，有顆星特別閃亮，那是織女星，而在對岸，東邊最遠的那端，有顆牛郎星閃閃發光，與她遠遠地對望。」我引導Mary去看天上的天琴座與天鷹座，想要導入這段千古奇情……「這是中國著名的一對戀人：「牛郎與織女。」

「你也懂星象學？」Mary轉過頭來，卻另起個話題，很有興趣地看著我。

我被她深邃的大眼睛看得意亂情迷，連忙掉轉眼光，答非所問地說：「富人家的小孩玩玩具，窮人家的孩子看星星。從小就喜歡看星星，特別是星空燦爛的夜晚，經常仰望繁星，隨著四季變化，看著斗轉星移，有規律也有奇觀，大自然的奧秘讓我深深著迷。」

「你懂得真多。」Mary由衷地讚美著。

「我佩服古代的奇人異士，總是能上通天文，下通地理，套句時下流行話語，姜太公、諸葛亮這些可以未卜先知的能人，都是我的偶像。」我趁機提及我的愛好，也展現我的長項。

「上通天文，下通地理。」

Mary對這句話似有體會，沉思了一會兒，望著我問道：「那麼，天上的星星，能否指引阿房宮的位置？」

「呀！我怎麼沒想到？」如同開竅一般，我脫口而出：「Mary，我愛你，你是我的偶像。」

Mary微笑不語，又下意識的揪住胸口。

「不舒服嗎？」我關切地問。

「突然心跳加速。」Mary深深地噓了一口氣，臉色蒼白。

我以為間接告白生效，沒再追問。

這時，一顆流星劃過天際，我悄悄地在心裡許下一個願望。

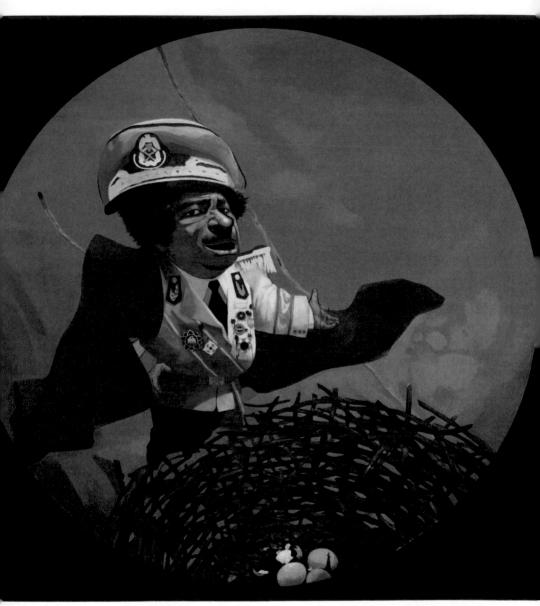

豈夢光，《男十忙－菲哥的鳥事》，布面油畫，110*110cm，2010年

4 鳥事

阿房宮究竟位置在哪裡？

皮博士仔細盯著懸在半空中的圖像畫面。

圖像頁面一會兒放大，一會兒旋轉，一會兒與實景地圖合成，隨著室內貝多芬的英雄進行曲，快速地組合變換著。

他的左手戴著機械手套，而螢幕頁面的操控就由這支機械手來進行。

這是一間五星級豪華飯店的總統套房，室內空間很大，設備齊全。皮博士整個人就癱躺在沙發上。

「爺。還是沒有新發現嗎？」

「沒有。」皮博士機械手一揮，關上了螢幕。

「手套還合用嗎？」秦野次語氣誠懇，關切地問。

「這手套很靈巧，雖然透氣性不錯，但有點沉，戴久了還是有點不舒服。」皮博士揮了揮手，率直地回答。

「博士，幫您先取下來吧。」一旁的川子熱心地主動向前說。

「不急，你們看……」

皮博士重啟空中的圖像螢幕，一面說：

「這是那兩張畫的底層圖像，我們大致可以推斷：一張是阿房宮的立面圖，另一張則是隱含時間的寶藏入口位置圖，要是兩張底圖再完整清晰些就好了。」

皮博士說著，從口袋掏出一張紙來。

「這是祖先傳下來的口訣，隱含著寶藏的入口。」

這是一張從書上撕下來的內頁。秦野次接過來看，其中幾行文字內容被用紅筆特別圈選，讀起來像是籤詩：

日暮鐘聲荒亭上，悠悠承載情思多。故城臨淵深似水，渺渺指向流星河。

皮博士不死心地又將圖像局部放大，重疊，試圖找出兩張圖的重合點：

「我們現在遇到的瓶頸是，究竟阿房宮在哪裡？如果能找到阿房宮的舊址，我們就不難發現寶藏的入口了。」

「這可惡的陣法。」皮博士低聲恨恨地說

「爺，什麼陣法？」秦野次似乎初次聽到這個說法。

「我一直懷疑阿房宮寶藏暗藏中國奇門遁甲之術。」皮博士喃喃自語：「八陣圖……」

「什麼是八陣圖？」秦野次依舊不明白，看了一眼川子，不解的問。

「八陣圖是中國歷史上最有名的陣法。相傳三國時代諸葛亮曾佈八陣圖，用來阻隔敵軍的進攻，一旦兵馬進入陣中，頓時狂風四起，讓人迷失方向，再也走不出陣來，據說此陣可以抵擋十萬大軍。」

川子就好像是活字典一般，馬上接話解釋說。

「八陣圖早在春秋戰國時代就出現了，著名的孫臏兵法就有提及。」

皮博士進一步說：「佈了陣法，真實位置不容易被找到。」

「爺，您也懂八陣圖？」秦野次問。

「我嘗試用心去研究過，但卻不得其門而入。」皮博士語帶玄機地回答：「有個人，倒是非常熟悉。」

「誰？」秦野次眼睛為之一亮。

「凱旋。」皮博士壓低聲調回答：「凱旋教授。」

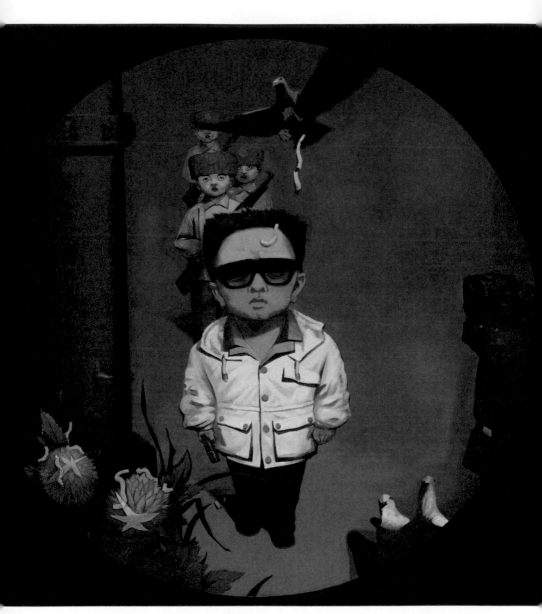

豈夢光，《男十忙－阿金的煩事》，布面油畫，110*110cm，2010年

5 煩事

「爹地。好想你。」Mary展開雙手擁抱皮博士。

「Mary，你身體不好，本來不想讓你捲進阿房宮這場是非，想不到你還是來了。」皮博士慈愛地拍了拍女兒的後背。

「人家擔心你嘛。」Mary露出難見的女孩嬌羞模樣。

「皮博士您好。」對這位準丈人，我有心討好。雖然對於他「不告而借」底層那幅畫不以為然，但我想他一定有難言的苦衷。看著皮博士左手是一隻機械手模樣，肯定是受了秦野次的脅迫。這次會面，秦野次竟然不在場，看來他有恃無恐，料定皮博士逃不出他的手掌心。我對秦野次的偏見與日俱增。

「皮博士你的手怎麼了。」我特意提起這只手，目的要引起Mary的注意。

「不礙事，我給你們演示一下。」博士接著臨空一指，半空中出現那張阿房宮的畫面。

「這就是底層那張畫？」Mary問。

「底層的畫似乎沒有完成，而且有些部分已經模糊不清，這是經過電腦推演修復後的圖稿，不太準確。」皮博士手指點到的部分，那個區域就立即放大，而且慢慢地與目前的實際街景重疊，不太精確，到目前毫無所獲。」

「我們利用電腦的比對功能，試圖將阿房宮的坐落位置找出來，但是年代太久了，底層的兩張圖又不精確，到目前毫無所獲。」

「你有另一張底稿嗎？」我好奇地問。

皮博士立即調出那張街景圖出來。「我已經比對出這張圖與阿房宮重疊的幾個部分，我懷疑入口應該就在附近。問題還是阿房宮現在的位置無法確定。」皮博士將兩張畫在半空中重疊，果然得出部分交集。

「咦！那是什麼？」Mary眼尖，注意到角落不起眼地方有棟屋子。

「像座廟。西安有古廟嗎？」我認出這是座寺廟的造型，與現存秦漢時期的古廟建築很像。

皮博士靈活地移動那只機械手，輸入廟宇關鍵字，很快地進行搜尋，不久陸續出現幾十處的廟宇位置。

「這個方向值得深入探討，再深入更準確的比對，應該可以找出幾處可能的地點。」此時，皮博士原本嚴肅的臉孔，露出一絲笑意。

「爹地，有沒有可能，透過天上的星象來推演位置？」Mary提起那晚與我看星星的想法。

「天上星星繁多，除非有懂星象學的人來指引？」皮博士將目光轉移到我的身上，心裡卻突然響起那張籤詩的尾句：「渺渺指向流星河。」

「爹地，凱旋教授對這方面很有研究哦？」Mary熱心地推薦說。

我聽到讚美，心頭一熱，但話到嘴邊，轉為客套：「我是業餘愛好。」

「您客氣了，我知道凱旋教授熟悉奇門遁甲之術？」皮博士目光炯炯地望著我，繼續說：「我曾經拜讀過你發表的幾篇論文。」

「奇門遁甲？究竟是什麼」Mary這是第二回聽到，想追根究底。

「這得問凱旋教授，他是這方面的權威。」皮博士貌似推崇地說。

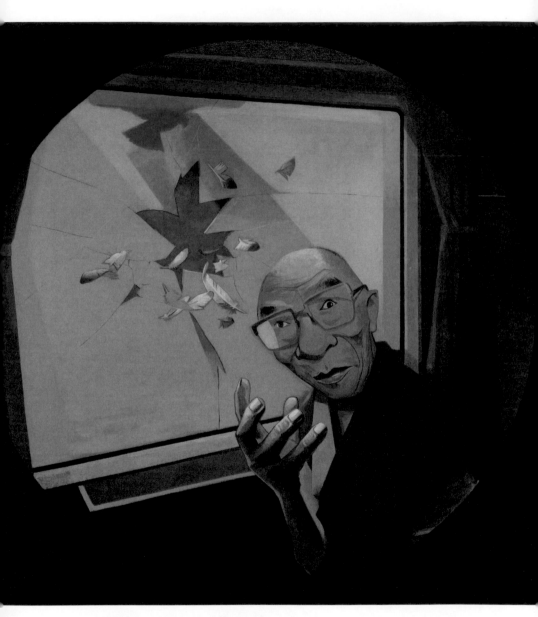

豈夢光，《男十忙－賴爺的咯事》，布面油畫，110*110cm，2011年

6 咯事

奇門遁甲之術，是秘傳中的秘傳，神通中的神通，一般都是師傅親口傳授給弟子，以單線承方式，界外人士根本難以入門。

中國自古以來，能幹的皇帝身邊，都備有熟悉奇門遁甲的高人，他們會卜卦、懂星象、能預測國運，協助國家政策的擬定，是「國師」級人物。歷史上著名的「國師」，如姜太公、張良、諸葛亮、陶朱公，都是這方面的代表性人物，他們很多神奇的事蹟，被千古一再的傳頌著。

「奇門遁甲，我只是業餘愛好。」

我再次謙虛地說：「閒暇時喜歡閱讀這方面的書籍，然後發表了幾篇謬論，企圖引起學術上對這門學問的關注，以免失傳。不敢說是懂得這門學問。」

其實，接觸《奇門遁甲》是年幼的奇遇。我上學路過一間寺廟，趕巧遇上一場法會，聽到鑼鼓喧天，小孩子自然好奇過去圍觀。這時我看到一群僧人低頭念經，念到「阿彌陀佛」時，一直不斷地重複默念著。我覺得好玩，就跟著大聲複頌「阿彌陀佛」。這時其中一位老和尚抬起頭來，看到我，很慈祥地莞爾一笑，然後說：「小弟弟，你有佛緣，傍晚下課後，你再來。」

就這樣地，老和尚教會我許多事情，卜卦、解象、包含看星星。年少記憶力特好，有些口訣很容易就背熟了，終生不忘。每天放學，我到寺廟裡跟老和尚多上一門課，由於父母忙著養家糊口，本來就晚歸，因此不曾發現。

這件事持續好幾年，有天老和尚對我說：

「我明天要雲遊四方去了，你自己保重。」

老和尚微笑不語，自此沒再見到他，如今回想仿佛是一場夢。

「師傅。什麼時候回來呀！」我當時也不在意。

「什麼是奇門遁甲呢？」Mary再次發問，將我從回憶中拉回現實。

我輕咳了一下，嘗試用簡單的話語來介紹這門讓我研究了一輩子的學問：

「奇門遁甲，是一門綜合性很強的學科。把影響人類生存發展歸納成四個因素，即時間因素、空間因素、人為因素和不可知的神秘因素。經由這四大因素的交互作用，據以推測分析。試圖在時空交集下，尋求天人合一的最高境界。」我扼要地說明。

Mary歪著臉，一副不甚明白的疑惑模樣。

「天時、地利、人和，再加上一份機緣。」

皮博士倒頗有體會，很開心地對著我說：

「阿房宮的秘密，破解有望了。」

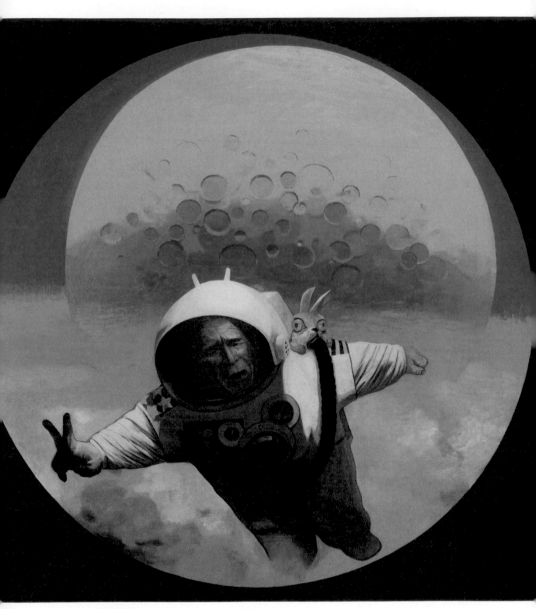

豈夢光，《男十忙－小布的囧事》，布面油畫，110*110cm，2011年

7 囚事

「教授，我與曉燕的圖稿完成了，你在哪裡？」

「我在西安。」

「隨後就到。」

接到夢光打來的電話，轉天他人就到了西安。

看到他，內心十分激動，這哥兒們真仗義。

「還是曉燕的記憶力厲害，當年沒畫完的，全加上了。比原來的那兩張畫的底層圖稿更加詳盡。」一見面可以聽出夢光的喜悅。

「曉燕我沒讓她來。」夢光主動告知。

這種保護愛妻的心情我能理解，接下來的尋寶任務，是一項冒險活動。

「夢光兄，現在情況有點吊詭，我得實話實說。為了幫忙Mary，我主動協助皮博士搜尋阿房宮的位置，這等於間接在替秦野次尋找寶藏。」我明白指出目前尷尬的困境。

「你這兩張圖稿，關係重大，由您自己決定要怎麼處置。」我不能因為個人私心，危害到朋友的切身利益與人身安全。

「你怎麼說，咱們就怎麼做，全聽你的。」夢光一派灑脫。

「這可是件大事。說到底我是為了Mary，可是你又為了什麼呢？」我得交心，講實話，接下來的事可非同兒戲。

「你收藏我的畫，你懂我，我認你當知己、稱兄弟，這件事，一句話：我挺你到底。」夢光展現一份過人的豪邁，正義凜然，令人動容。

「夢光兄，這份情，我記下了。」我感動莫名。

「但是，只有一個附加條件。」夢光隨即補充說。

我心頭一怔：「還有啥條件？」

他一本正經，以極為嚴肅的口吻說：

「要把Mary追到手。」

然後正色說：

我聽了大聲笑罵，忍不住槌了他一拳，

「去！這算哪門子條件。」

「聽我的，留下圖稿，你搭下一趟班機回家。」

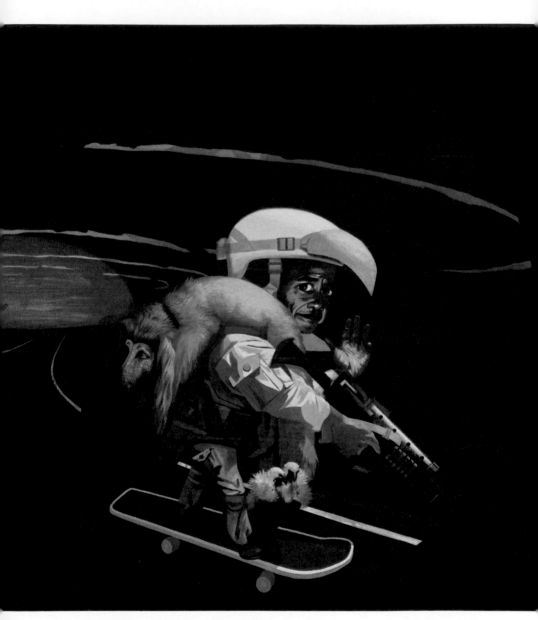

豈夢光，《男十忙－小馬的差事》，布面油畫，110*110cm，2011年

8 差事

這是一座古廟，據說年代很久，有人說是隋唐就有了，更有人推測遠自秦漢。由於地處郊區，平時人煙罕至。但是寺廟卻打掃的十分乾淨，由於村民篤信這座古廟能帶來庇護，因此經常主動前來清理。

據村裡人描述：這座寺廟屹立千年不倒。雖然經過漫長歲月的侵蝕，歷代以來，養護得當，至今瓦不壞、牆不裂、柱不彎、地不陷。

當我與Mary來到寺裡，對眼前乾淨蕭穆的景象，驚訝的不得了。

看著Mary與皮博士父女情深，我主動要求加入破解阿房宮寶藏的隊伍。

心裡盤算：唯有早日解密，才算徹底解決這件事，也才能將皮博士從這場風波中解救出來。幫皮博士，就是幫Mary，我是這麼想的。

眼下還是先揭開阿房宮位置之謎。

夢光那兩張圖稿幫上大忙。

皮博士經由電腦的比對，很快地就縮小範圍，從原先幾十處古寺名單中，篩選出兩處，由於時間緊迫，我們尋寶隊伍必須分成兩組同時進行。

皮博士原本不贊成Mary加入現場的搜尋工作，擔心她身體吃不消。但坳不住她的懇求，最後終於點頭同意讓Mary與我一組，另外那組自然是秦野次與川子。

「這裡隱含有寶藏入口的指向。」皮博士臨行前交給我一張紙。

我接過來一看，是一句籤詩：

日暮鐘聲荒亭上，悠悠承載情思多。故城臨淵深似水，渺渺指向流星河。

我一看就直覺像是破陣的口訣，當下沒有多想，知道時機到了，自然就會明白。

「今天是5月5號。錯過今天，只能再等一年。」出發前皮博士提醒說。

能夠與Mary親臨現場來勘查，讓我很興奮，這樣與她相處的機會就多了，更有患難與共的感覺。

「累不累？」我體貼地問。

「不累。」她回眸一笑地回答，呼吸急促，強擠出一絲微笑。

也不知道Mary是怎麼想的，看她輕快的腳步，應該是樂於與我同行吧。

寺廟不大，很快地我們轉了一大圈，進入了主廳。

安坐其中的神像早已斑駁，但香爐上可以看到剛燒盡的香灰。

「教授，這裡好安靜呀。」Mary打破寧靜說，邊走邊喘著，還揪著心口。

「叫我凱旋吧。否則，我也得喊你Mary博士了。」趁著四下無人，我企圖拉近與Mary的距離。

「好。就喊名字，免得生分。」Mary立即改口：「凱旋，謝謝你幫忙，我知道你是在幫我。」

終算能體會我的用心，一天的疲憊瞬間消失，豪情萬丈的說：「你的事，就是我的事，甭客氣。」

「如果有一天，你發現我是在利用你，你會恨我嗎？」Mary突然動情地說。

「我幫你，心甘情願，承蒙你看得起，請多多利用。」雖說被愛情沖昏了頭，但是也是肺腑之言。

「爹地一生的心血就在解開阿房宮的寶藏之謎，我想幫她。」Mary真心相告。

「我會幫你完成博士的心願的，不求回報。」我慷慨凜然地說。

Mary再次用眼神表達感謝。

「這座古廟有點意思。」有了愛的鼓勵，我的感覺又靈敏起來了。

「你看出什麼了嗎？」Mary挨過身來。

「這裡被佈了陣法，非常高明的陣法。」我表情嚴肅下來。

「咚！咚！」突然鐘聲響起。

「南無阿彌陀佛⋯⋯」寺廟竟然傳出念經的梵音。

「誰在說話？」Mary似乎被突來的聲響嚇了一跳，不自主地拉住我的手臂。

「沒事。是寺廟的佛經音樂。想不到古寺這麼現代化，時間一到，自動播放佛經。」我安慰地說。

「日暮鐘聲荒亭上，悠悠承載情思多。」我心理浮現皮博士臨行的那首籤詩。鐘聲響起，此刻對

Mary的情意正濃，難道冥冥中註定我就是那個破陣之人。

「阿彌陀佛。感謝神佛。」Mary緊挽著我的手，一直沒放。

但情況緊急，不能分心⋯

「趕快打電話給皮博士，阿房宮的入口位置應該就在附近了。」

立夏的天空特別晴朗，繁星閃爍。突然，出現難得一見的流星雨，一顆顆的流星劃過天際，往後院直直落。

我興奮地說：

「流星雨出現了，那是指示入口的方向。」

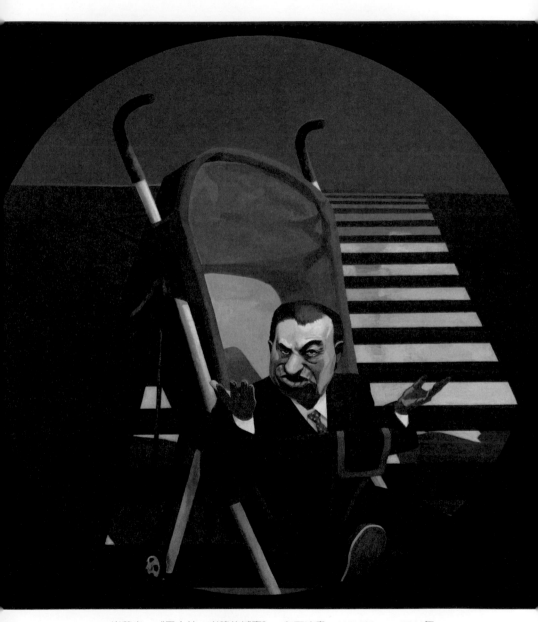

豈夢光，《男十忙－老穆的憾事》，布面油畫，110*110cm，2011年

9 憾事

當皮博士與秦野次趕到古廟的時候，發現四處空無一人。

「Mary，你在哪裡？」秦野次高聲呼喚。

「凱旋教授，你在哪裡？」川子也拉開嗓子呼喚著。

皮博士更顯得慌張地四下張望，嘴邊還念念有詞：「Mary，你千萬別出事。」

「這是什麼？」皮博士發現在佛壇前面，地面上留有特殊的符號。

「這是老師的代號。一個K字母，再加上一個箭頭。」秦野次認出凱旋經常用K字母來作為簽名，他推理說：「我們只要按照箭頭就可以找到他們。」

「下一個箭頭在這裡？」川子興奮的叫說，那是在牆邊的拐角處。

「這裡也有。」秦野次又發現了一個，指向後院。

最後在一棵大樹底下，發現昏迷過去的Mary。

當秦野次扶起Mary時，她幽幽地醒過來，氣如遊絲地不斷地重複：

「救凱旋，救凱旋，他出不來了。」

「在哪？」

Mary艱難地指著懸崖的方向，留下最後的一句話是：

「真的有寶藏。」

皮博士蹲下身來，抱起愛女，忍不住嚎啕大哭起來。

這時從Mary的衣服裡，滾出一顆鵝卵石大的珠子。

秦野次隨手撿起：「這是什麼？」

珠子在暮色中，閃閃發亮。

川子吃驚地說：

「夜明珠。」

夜色漸漸籠罩下來，四周很快呈現黑暗一片，晚風襲來，只留下悲傷老人的飲泣聲，還有閃閃發光的夜明珠。

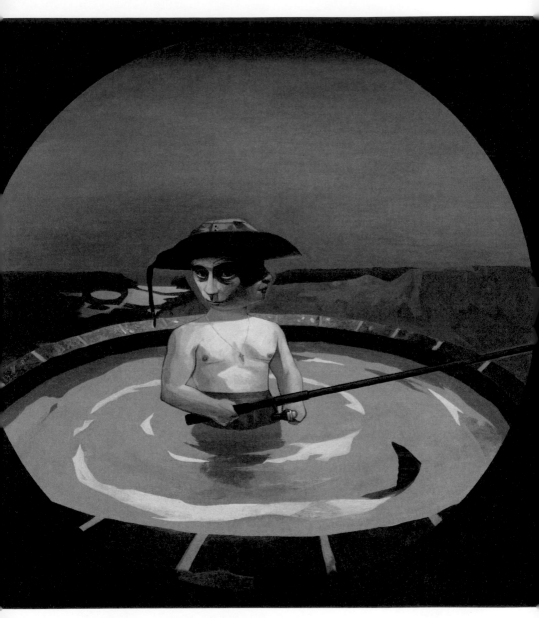

豈夢光，《男十忙－京京的大事》，布面油畫，110*110cm，2010年

10 大事

「Peter，畢業後有什麼打算嗎？」Nina說。

「娶你呀。」Peter回答說。

「你家族會答應嗎？」Nina笑著問。

「家族不答應，我們就私奔。」Peter豪情萬丈的許諾。

「不許負我。」Nina給他深深的一吻。

激情過後，兩個人平躺在床上。

「我想去中國，現在中國正處於急速發展階段，機會很多，我想靠自己的能力闖蕩一下。」Peter眼睛好像穿透天花板，望著遠方。

「那我呢？」Nina翻身抱住Peter。

「我先過去，等我安頓好了，你再過來。」Peter體貼的口吻對Nina說：「捨不得你跟著我吃苦。」

「吃苦我不怕。只要跟你在一起。」Nina抱的更緊。

「答應你。」Peter也側身相對：「我會在最短時間內，接你過來。」

說著，忍不住又親吻Nina起來。

當Peter來到中國，右派當道，由於留洋的經歷，經由推薦，很快被重用，負責主持地方大型的城市規劃建設。

「一切很順利，很快你可以過來了。」Peter寫信給Nina說。

誰知道過了一陣子之後，卻接到Nina的電報：

「對不起，我沒法等你，我要結婚了。」

接到Nina的信，如同晴天霹靂，Peter無法相信，當初私定終身、終生廝守的諾言還清楚地在耳邊迴響。

「我馬上回去，務必等我。」Peter發了封緊急電報，立即向單位請假，開始辦理出國手續。

「你不要回來，我結婚了。」Nina也立刻回了封電報。

那時，國內局勢緊張，各種運動接種而來，Peter還沒來得及出國，就被打入牛棚，發放北大荒，從此與Nina中斷了聯係，他變得心灰意冷。

文革運動過後，Peter被分配到工廠繼續學習，人稱李師傅。

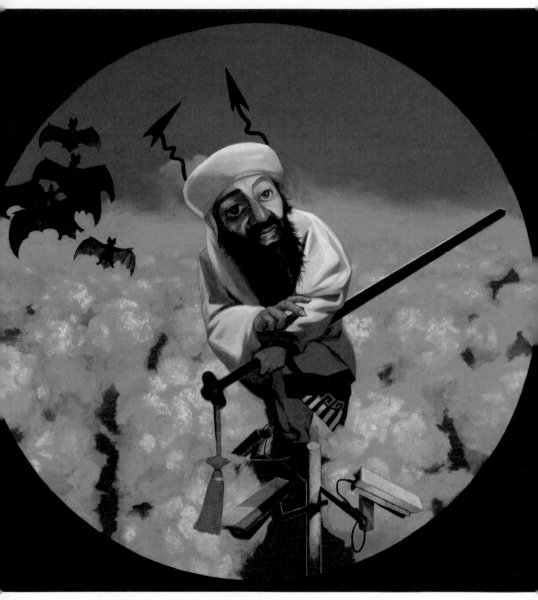

豈夢光，《男十忙－阿登的後事》，布面油畫，110*110cm，2011年

11 後事

午後的墓園，在大雨過後，更加增添幾分悽楚的氣息。

皮博士手扶拐杖，緩緩地一步一步前進著。

秦野次一手捧花，一手攙扶隨侍在旁。

兩人走到一處豪華的墓地，秦野次將一束鮮花放置在墓碑前。

「Nina，我帶孩子來看你了。」

「原諒我在你生前，不在身邊。」

「感謝你給我一對孝順的兒女，現在我讓女兒陪在你身旁，這樣你們互相就可以作伴了。」

旁邊的墓碑很明顯是新砌完成的，碑上有張Mary的照片，笑容可掬。

皮博士掩不住內心的悲傷，兩行熱淚直流。

那年Peter取得博士學位之後，毅然去了中國，想要施展抱負。當Nina發覺懷了孩子時，為了支持

Peter，讓他無後顧之憂，選擇先不告訴他。

日子一天天的過去，卻被Peter的家族發現。由於她已經臨盆在即，家族希望先讓她產下小孩後再

作打算。誰知道Nina難產，一對龍鳳胎被安全產下後，Nina卻因此過世了。

家族為了怕Peter傷心過度，決定先隱瞞Nina死亡的消息，因此以她的名義發電報給Peter，謊騙

Nina結婚了。

就在此時，Peter被發配北大荒，出不了國。他心灰意冷之餘，刻意斷絕與家族的聯繫多年，直到

後來被尋獲。

雨又開始飄落下來，雨勢愈來愈大。

「媽咪，姐姐，改天再來看你們。」

秦野次深深鞠了個躬，張開傘，對皮博士說：

「爺，雨大了，我們回去吧。」

扶起泣不成聲的皮博士。

「爺，您別難過。據說寶藏裡有個法器，能夠讓時空倒轉，讓人起死回生。我們終究會找到阿房

宮寶藏的。」秦野次安慰地說。

夕陽西下，斜風細雨的墓園裡，留下一對父子，相互攙扶、踽踽前行的背影。

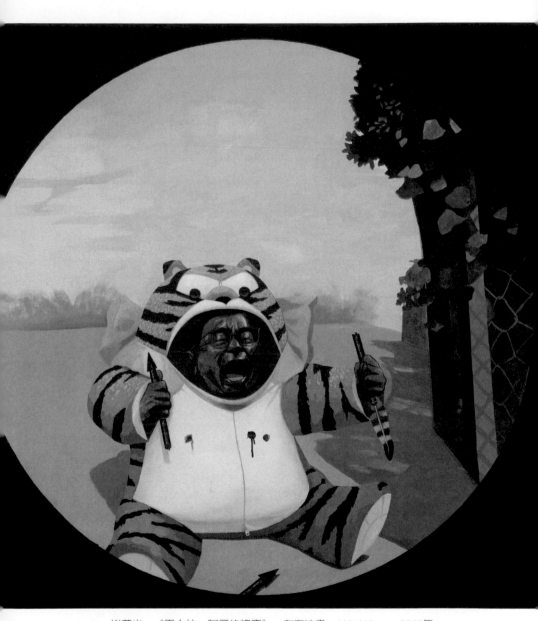

豈夢光，《男十忙－阿扁的糗事》，布面油畫，110*110cm，2011年

12 糗事

「夢光,醒醒。」是曉燕的聲音。

「我晃神了。」好不容易才甦醒過來。

「瞧。畫冊出來了,印刷廠的人,剛捎過來。」曉燕似乎很興奮,讚美一句:「效果真不錯。」

我接過來一看,書名是:
《豈夢光尋寶記》。

翻開內頁,凱旋教授、皮博士、Mary、秦野次、川子……,這些熟悉的名字,一一映入眼簾。內容刊載著一幅幅的油畫圖片,詳細記錄了尋寶的蹤跡。

「我在哪?」突然有種時空錯亂的感覺。

「你在拍賣會場呀!你不是想來看看那幅《火·阿房宮》畫落誰家嗎?下一場就要上拍了。」曉

燕感到意外，看著我似乎還沒回歸現實來。

「《火·阿房宮》不能賣。」我急忙起身，立即要離場。

「為什麼？」曉燕一臉茫然，不解地問。

我情急之下，脫口大聲吼出：

「《阿房宮》畫裡，有一份寶藏。」

此時才驚覺，全場鴉雀無聲，全部焦點轉移到我的身上。

而臺上拍賣官那只舉槌的手，還懸在半空中。

關於豈夢光

豈夢光

一九六三年出生於內蒙古，一九八六年畢業於內蒙古師大美術系，一九九一年結業於中央美院版畫系，現居於北京。

豈夢光是一個善於將幻想和現實形象熔於一爐的藝術家，豈夢光的畫不是直觀的表現，而是一個精神分析式的神話世界。

豈夢光在一九九三年獲得《中國油畫年展》的銀牌獎，又因與徐曉燕合作的作品獲得《中國油畫雙年展》的「學院獎」。從九〇年代以來，受邀參加許多國內外的大展。

附錄一：水天中與豈夢光對話

水：有人認為你是超現實主義畫家，但你關心現實生活超過關心夢境？

豈：我寧願承認我是一個現實主義者，我不喜歡虛的、怪誕的作品，我喜歡真實。

水：但你常常營建一些奇異的空間，我覺得你在描畫人們的現實精神世界和人們所處的奇異環境之間，有一種相反相成的關係。但那些奇異的（有時甚至是醜陋的）環境總是成為這一對矛盾中的主導方面。我還覺得你對那些生硬的幾何構件似乎懷有一種殘酷的興味。

豈：我這個人可能偏於內向，不喜歡站到潮流中去工作，也不善理論。只想能將畫做得地道一點、投入一點，更希望畫得扎實一點。我又是一個敏感的人，時常感到來自周遭的壓力，因而愛動感情。

我的畫通常環境很大，場面比較複雜，而人卻很小，但我的興趣卻仍然在人的問題上。我很想知道其他人對「人」是怎麼想的，所以我的做法有如帶著朋友登高俯瞰，看看這個世界的模樣，也看看人是怎樣的角色。我們看到了環境，也看到了環境中的人，他（她）們為環境所局限，為自己營造的社會所分割，為自然所孤立。我們未必能理解他（她）們在幹什麼、想什麼，但是我們知道在這個龐大而堅硬的世界面前，人的尷尬是微不足道的。

水：人類無論如何是大自然的造物，不僅隨著風雲流轉，也因著陰陽更迭。所以，人的現實存在是格局中的存在，而人類的精神卻永遠是衝擊制約而回歸自然的。

「登高俯瞰」這是對你大部分作品很好的概括。你的作品標題是不是也是給「登高俯瞰」的朋友的提示？觀眾常常因為那些很具體的題目，在畫面上用心尋找你對某一歷史事件、地理環境或文化概念的闡釋。另外一些觀眾則喜歡以「古為今用」的態度，企圖從你的畫裡品出「借古諷今」的韻味；他們把畫面的每個細節看作針對現實生活的寓意象徵符號。你對此有何看法？

豈：從畫家的角度來看，這個世界就是一幅畫，而觀眾會將繪畫拿來與這個世界作比較，從邏輯上講應該是沒有問題的。但問題卻在於每個人的感知系統、審美經驗是無法相同的。可能畫家在畫中提出了問題，但也可能問題不需要答案，或者說，答案永遠回不到問題上來。

我總在希望我能成為一個智慧型的畫家，能夠通過輕鬆、美妙的主方式來表達內涵，但目前顯然沒有做到。我運用標題形式是因為我認為「眾所周知的」必然是「深有所感的」，以此展開我的作品會更容易。因而我使用了一些手法，也包括「隱喻」，但那不一定是「借古諷今」，而是挖掘現實表層下面的真實所在。把握這些是很吃力的，畫面也顯得緊張一些，這實在是經驗問題了，我在創作狀態下幾乎分不清歷史與現實在時間、空間上有多大區別，似乎只存在於進行時態、連續的歷史、或是連續的現實。真實存在於時間與空間之中，存在於感悟之中，存在於比較之中。

——節選自《水天中‧豈夢光問答錄》

附注：

　　水天中，中國著名藝術評論家。

　　現為中國藝術研究院研究員，炎黃藝術館藝術委員會主任，中國油畫學會常務理事，中國漢

畫學會秘書長。

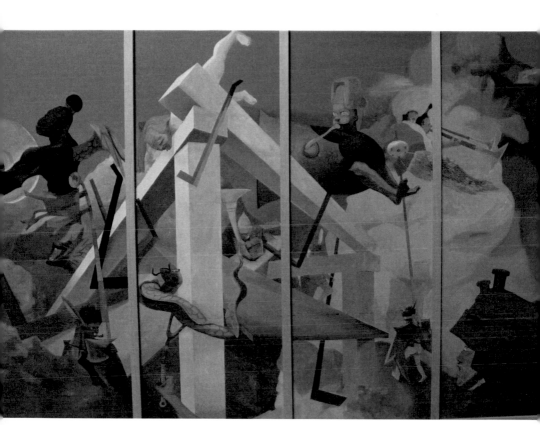

豈夢光，《幔亨峰會》，布面油畫，30*85cm，2008年

附錄二：論豈夢光的繪畫特點和文化理念

文：馬欽忠

豈夢光，不是畫肖像、畫靜物並由此畫出某種情緒、某種優雅趣味和良好的視覺文化修養的油畫家，也不是跟隨潮流和時尚而轉變畫風的敏銳的反映型的藝術家，他更不是觀念化的試圖「一語驚人的」靈悟型的人。

豈夢光屬於那種冷靜沉思、寡言內向、習慣於思考、揣摩、和別人也和自己較勁的人。他追求畫面的視覺的閱讀快感，也追求畫面的思想內涵的厚度。他是那種表面看起來隨和而內心裡對自己以及與自己的身體性的情境關係要求極高的人。

記得法國精神分析學家拉康曾這樣說：「人存在的特定生存形式可以在空間上找到其對應物。這個對應物組成特定生命體的區域性語境。作為個體的生命體便是依賴、使用這種身體的區域性語境和自我的疏離、組織具體行動的情境性關係。」我想，豈夢光追求的那種真實感、真實性以及其中潛藏著的文化理念，都是從他的體悟和感受中像植物一樣生長出來的。他只有依賴、聽憑這種「生長力」的召喚，他才能觸摸到他自己存在的確鑿性。

一

縱觀到目前為止的豈夢光的創作歷程，我大致分為四個階段：第一個階段，從一九八六年到一九九三年，豈夢光基本上是處在一個摸索、積累、嘗試、學習的過程，寫實、寫意、觀念等各種方式都嘗試過，但顯然處於沒有找到適合他自己的表達方式，在切入點上也沒有找到突破口。一會兒特別寫實，一會兒又變得很觀念。但已可見他思考問題的方式主要是從民俗的本土的文化資源去尋找圖像組合的理由和依據。

比如《精衛的傳說》，形式感很強，畫面帶有很鮮明的象徵主義的味道。《東方之光》，很直接地解釋某種觀念。這一類的作品，可見豈夢光還沒有找到他個人的生命感知和圖式創造的直接的內在的聯繫。相反，這個時期的石版畫卻畫得生動而有趣。《長阪坡》、《空城計》的黑白對比、人物造型、場景烘托、視覺敘述力量都比較有力度。

第二個階段是他的轉折期。

這個時期的油畫，以《境界》為分水嶺。

今天再從他九三年以後的眾多作品的基礎上返觀《境界》，應該說不過是在一九八九年畫的《精衛的傳說》的圖像經驗上更生活化一些。畫面的寫實性與構成性有機地融為一體。精神內涵比較單薄。到底是風情式的風景還是風景和建築物只是他敘說的語素還處於不明晰的邊界。但由於九三年的油畫年展的獲獎（銀獎），啟發了他在這個方面挖掘自己智慧的心理動力。隨後，他

創作了《禹門渡》、《阿房宮》、《雨・山海關》、《冥・九華山》、《時間之城》，基本上確立了豈夢光在中國當代畫壇的個人形象。這些作品表明，豈夢光正在逐漸聚焦他的關注點。

《禹門渡》、《山海關》、《九華山》都表現了共同的思維方式，與風情繪畫毫無關係，以某個歷史地理學的地點為契機，加上他的似隱似幻的圖像組合，把觀看者引入到某種生存理念和生存價值的終極性的思考。

我之所以把這個過程稱之為轉折期，那便是他所關注的生存與歷史的問題還不是自覺的。他意識到感覺到他的學術走向，並沿著這個走向建立他的圖像學成果。但怎樣最有力，他還缺乏鮮明的自覺的針對性。有歷史生存論的問題，如《火・阿房宮》；有拯救和宗教的問題，如《冥・九華山》；還有非常形而上的思考，如《時間之城》。

但是，豈夢光找到了自己的路，那便是從民族文化史去找資源，從當代生存的切膚之痛去建立價值基點，從繪畫的繪畫性來完成並終結他的思考。

第三個階段，他主要是放在歷史的語境，或者歷史的特殊標緻為言說和開拓的資源，去尋找介入的焦點。《空・紫禁城》、《虎・警世圖》、《辰・圓明園》、《冉莊之戰》等，他選擇的都是一個歷史遺跡，加以荒謬的幻覺的組合，陳述個人生命與歷史延伸，歷史演化和人的生死輪迴，個人的歸依和外在的不可捉摸的命運的矛盾關係，但他不是畫歷史畫，他的畫和實際上史書記載的歷史沒有必然的關係，他主要是啟發的是一個視覺的歷史生存論的問題。有一部分作品有歷史悲劇的火花，但他更關注的是歷史生存語境中的東方化的生命觀問題。或者說，放置在他所

虛構的歷史語境中去考掘個人生命意義的歸依問題。

第四個階段是自一九九七年一直到目前，還在延續的思考，這類思考最見豈夢光的成熟和整體性，這些作品有《想像中的地主場院》、《侵略者闖進了我的家園》、《欲望的由來與去向》、《新娘從天而降》、《奈何橋》、《靈山》、《水‧火》。其中，以前兩種最具有代表性。

與其他作品相比，上述這些作品有著非常鮮明的特點：其一，把各個時期的創作優點融匯其中，比如油畫技術，場景組合，氣氛的渲染；其二，陳述的問題進一步明確，在歷史語境和日常生活語境中去呈示他的人生觀和生存論。比如《想像中的地主場院》和《侵略者闖進了我的家園》，從標題提示來說，展示的是一場矛盾與鬥爭，但豈夢光說的完全是各種矛盾的行為是實際存在的，但他們各自相安無事地尋找著各自的生活空間。在此，仿佛有著外在的上帝之靈控制著這一切。

二

那麼，豈夢光要追尋和呈現的是什麼樣的問題呢？

假如就豈夢光追求的真實性與他的畫面的視覺效果和圖式來看，幾乎是南轅北轍。他對細節和場景的描繪的確有超級寫實的成份，但組成的空間關係卻是荒誕的。其實，豈夢光所追求的文化內涵也正在於這種矛盾和統一的關係之中。

他不生造細節，他盡力保持細節的真實性，甚至把細節的寫實性的高難度看成是實現他的思想和文化觀念表達的重要手段。但他同時又希望他所臆造的場景要遠遠多於這些細節組合本身。

他在這裡信奉的是中國人的整體觀，堅持整體要大於部分之和，而多種矛盾和對立的細節描述正好可以放大、豐富他所要表達的生命內涵。從構圖上說，豈夢光總想看得更整體，因此，他的畫面裡總是有那麼多的「物」和人的活動內容，可很難看到一個確定的中心點。我們看到他畫面中的人、物、動物，都充滿了靈性，人來人往，縱橫交錯，相互各行其是但又相安無事，然後便是群山，便是迴盪著悠遠鐘聲的廟寺，人生存在自然中，人與萬物相生相剋，完成人的生生不已，生死輪迴。因此，他提供一個理念：和諧。人與人的和諧，人與歷史，人與山川和萬物的和諧。

這正如一個關於吃喝拉撒之類的民謠，一輩人傳向另一輩人。在松明火下、在煤油燈下、在電燈下，可還是這個關於吃喝拉撒之類的民謠，而個人早已灰飛煙滅了。活著，活在歷史中，不論是驚心動魄的活著，還是平常淡泊的活著，在歷史中去擷取啟迪，在未來去擷取一片夢想，在生活中營造一片綠蔭，阿門！正因此，他的描述的戰爭沒有鮮血飛濺，他的矛盾和戲戲場面，沒有人與人利害的矛盾焦點。

或許他所欲求的文化含量太重，他要說的話太多，使得他的畫面承載了太多的東西，因此，他的作品雖然盡力營造出那種恬然、戲謔幽默的境界，可他的想像並不輕鬆。相反，充滿了某種憂傷，充滿了自我心靈的孤寂《雨·山海關》，人們守望一堵牆，牆和門樓與城堡走動著人群，尤如孩童的戰城玩偶，唯有視點中心的蒼蠅和蚊蟲在啃噬著歷史的記憶

和人世的蒼桑。《虎‧警世圖》，人玩著虎，而人又仿佛被更強大更不可知的東西操縱著，於是「唉」的歎息聲響徹天宇。

有幾張畫，豈夢光全是從頂上往下看的構圖方式，如《牛‧公社‧鮮花》、《紫禁城》、《辰‧圓明園》，在此，作者把某個特定的歷史事件的民族問題弱化下去，突出和強調的是生命永遠是一個逝去的過程。

柏拉圖的《蒂邁歐篇》說，從不穩定的不可靠的東西中淨化出來的存在著的東西留給了邏格斯，而把易逝的東西渡給了神性。豈夢光正是為了以他的視覺圖像的創造為我們凝定住這種神性。他把自己從日常生活的紛爭和嘈雜中淨化出來，把某個歷史片斷加上他自己的特殊的人生體驗，一同給予他的圖像。目的，正在於柏拉圖說的從日常事件和流逝的事物中體會出蘊藏其中的永恆的東西：和諧。至此，我們明白了豈夢光的幻覺化神秘化的畫境，說的問題非常簡單，也很民俗。更貼近普通人的感情。那是一個遠離都市也遠離荒原的心靈的燭光。因此，這個燭光靠近都市也靠近荒原，於是，我們便有了豈夢光的藝術空間。

三

一幅一幅作品的解讀不是本文的任務，而且也僅僅代表我個人的閱讀經驗。我更關心的是豈夢光在創作這些作品之時的思考方式和解決問題的角度。

其一，生存觀的東方化情結

科學哲學家喬治・薩頓（Geoge Sarton）在《科學史和新人文主義》一書中的序言說：「一個人文主義者的職責不單是用一種被動羞怯的方法研究過去，從而使自己沉醉在崇敬的心情之中，而是他對過去的沉思，必須從現代科學的頂點出發，運用全部人類的經驗和一顆充滿希望的心。」藝術創作中更是如此。

但我感興趣且認為豈夢光的作品的重要價值在於他本能地體悟到東方生命精神在他的整體觀與和諧觀的核心作用。

分析豈夢光的人部分作品，幾乎都表明了這樣的視覺表述方式：

歷史地理學的場所

虛擬的生活整體關係

各種相互悖謬的活動群落的相關性和不相關性

和諧共生，人人合一

其二，過去、現在、未來的時間流轉性的組合

從畫面的各種關係分析，他的作品基本上表現了這樣的結構方式：一個悠遠的歷史場景，加上現代化的鋼鐵般的組構成的物象空間，加上逐漸走向分解，毀滅和消亡的暗示。當然，在不同的作品中，有的可能偏向未來以及夢幻般的欲望的現實，有的可能偏向過去而以當代性場景的融

入壓縮畫面和心理空間。豈夢光的這種把過去，現在和想像的未來的融合方式，是為了陳述他關於人的和諧的整體性、關於人的終極性價值。

其三、意義組構的二元模式

諸如：相關的／不相關的、有意義的／無意義的、可能的／不可能的、有目的的／無目的的、連續的／非連續的。

這種組合，看起來畫面非常滿和實，描述的超寫實手法似乎也讓人覺得豈夢光的問題很具體，實際上他的問題是非常抽象、非常有概括力，只不過這種概括力不是理念的主題詞，而是生存的靈悟。

當然，我知道，豈夢光並不想當一名歷史和生命哲學家。他欲求實現的只是「和諧的視覺啟迪」。

附注：

馬欽忠，美術主編，自由出版人和獨立美術策劃人。

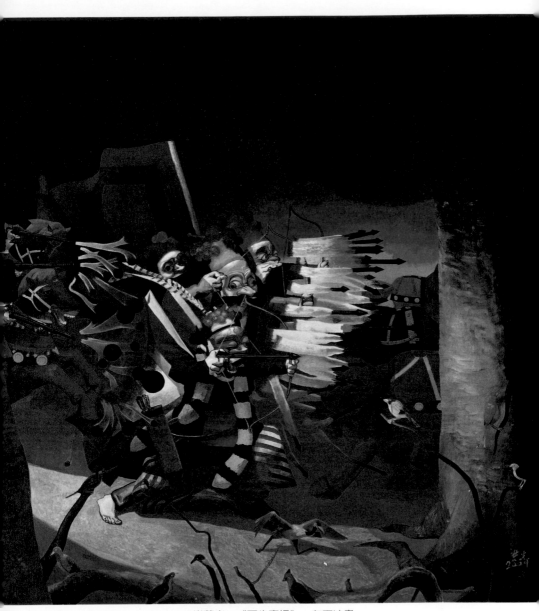

豈夢光，《百步穿楊》，布面油畫

SHOW藝術19　PH0109

尋寶記
——豈夢光油畫精選

作　　者／風之寄
責任編輯／王奕文
圖文排版／陳姿廷
封面設計／王嵩賀

發 行 人／宋政坤
法律顧問／毛國樑　律師
出版發行／秀威資訊科技股份有限公司
　　　　　114台北市內湖區瑞光路76巷65號1樓
　　　　　電話：+886-2-2796-3638　傳真：+886-2-2796-1377
　　　　　http://www.showwe.com.tw
劃撥帳號／19563868　戶名：秀威資訊科技股份有限公司
　　　　　讀者服務信箱：service@showwe.com.tw
展售門市／國家書店（松江門市）
　　　　　104台北市中山區松江路209號1樓
　　　　　電話：+886-2-2518-0207　傳真：+886-2-2518-0778
網路訂購／秀威網路書店：http://www.bodbooks.com.tw
　　　　　國家網路書店：http://www.govbooks.com.tw

2013年7月　BOD一版
定價：490元
版權所有　翻印必究
本書如有缺頁、破損或裝訂錯誤，請寄回更換

國家圖書館出版品預行編目

尋寶記：豈夢光油畫精選 / 風之寄編著. -- 初版. -- 臺北
市：秀威資訊科技, 2013. 07
　　面；　公分
　　ISBN　978-986-326-112-4 (平裝)

　1. 油畫　2. 畫冊　3. 畫論

948.5　　　　　　　　　　　　　　　102008749

讀者回函卡

感謝您購買本書，為提升服務品質，請填妥以下資料，將讀者回函卡直接寄回或傳真本公司，收到您的寶貴意見後，我們會收藏記錄及檢討，謝謝！
如您需要了解本公司最新出版書目、購書優惠或企劃活動，歡迎您上網查詢或下載相關資料：http:// www.showwe.com.tw

您購買的書名：_____

出生日期：_____年_____月_____日

學歷：□高中 (含) 以下　　□大專　　□研究所 (含) 以上

職業：□製造業　□金融業　□資訊業　□軍警　□傳播業　□自由業
　　　□服務業　□公務員　□教職　　□學生　□家管　□其它_____

購書地點：□網路書店　□實體書店　□書展　□郵購　□贈閱　□其他

您從何得知本書的消息？

　　□網路書店　□實體書店　□網路搜尋　□電子報　□書訊　□雜誌

　　□傳播媒體　□親友推薦　□網站推薦　□部落格　□其他_____

您對本書的評價：（請填代號　1.非常滿意　2.滿意　3.尚可　4.再改進）

　　封面設計____　版面編排____　內容____　文／譯筆____　價格____

讀完書後您覺得：

　　□很有收穫　□有收穫　□收穫不多　□沒收穫

對我們的建議：_____

11466

台北市內湖區瑞光路 76 巷 65 號 1 樓

秀威資訊科技股份有限公司 收

BOD 數位出版事業部

..

（請沿線對折寄回，謝謝！）

姓　　名：＿＿＿＿＿＿＿＿＿　年齡：＿＿＿＿＿　性別：□女　□男

郵遞區號：□□□□□

地　　址：＿＿＿＿＿＿＿＿＿＿＿＿＿＿＿＿＿＿＿＿＿＿＿＿

聯絡電話：(日) ＿＿＿＿＿＿＿＿＿＿＿ (夜) ＿＿＿＿＿＿＿＿＿＿＿

E-mail：＿＿＿＿＿＿＿＿＿＿＿＿＿＿＿＿＿＿＿＿＿＿＿＿＿